뷰티풀
애니멀 컬러링
My Beautiful
Animal Coloring

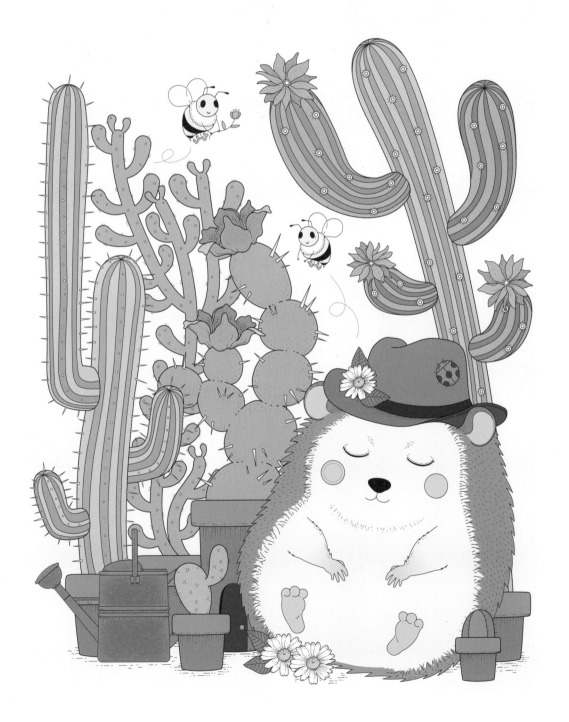

생각의집

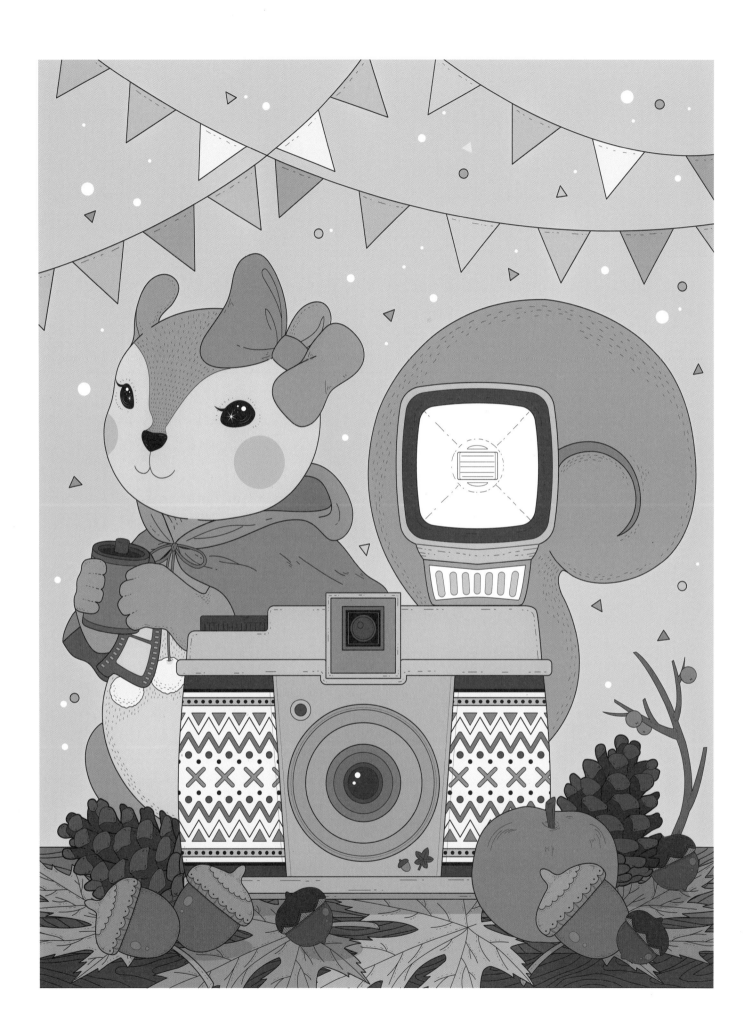

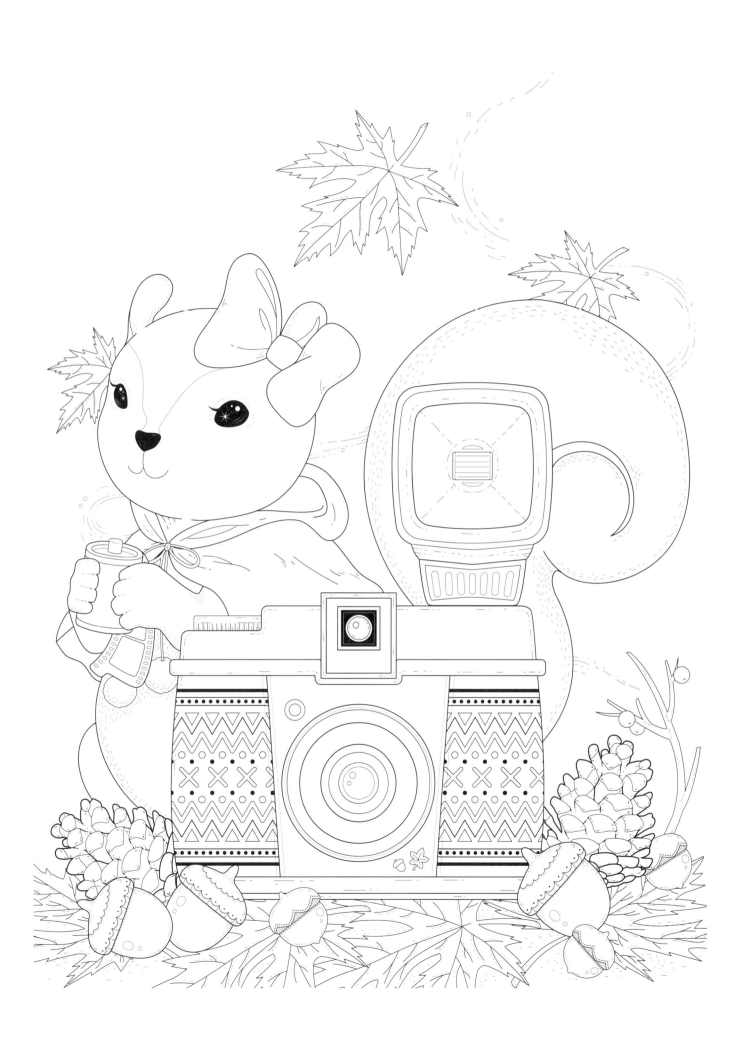

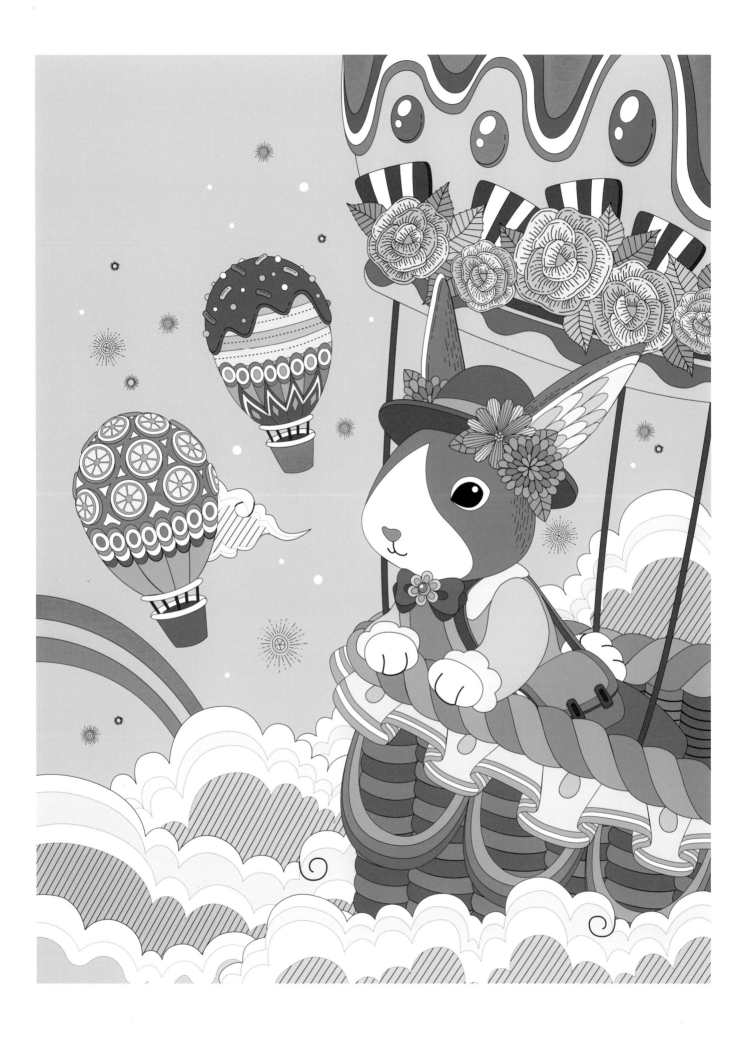

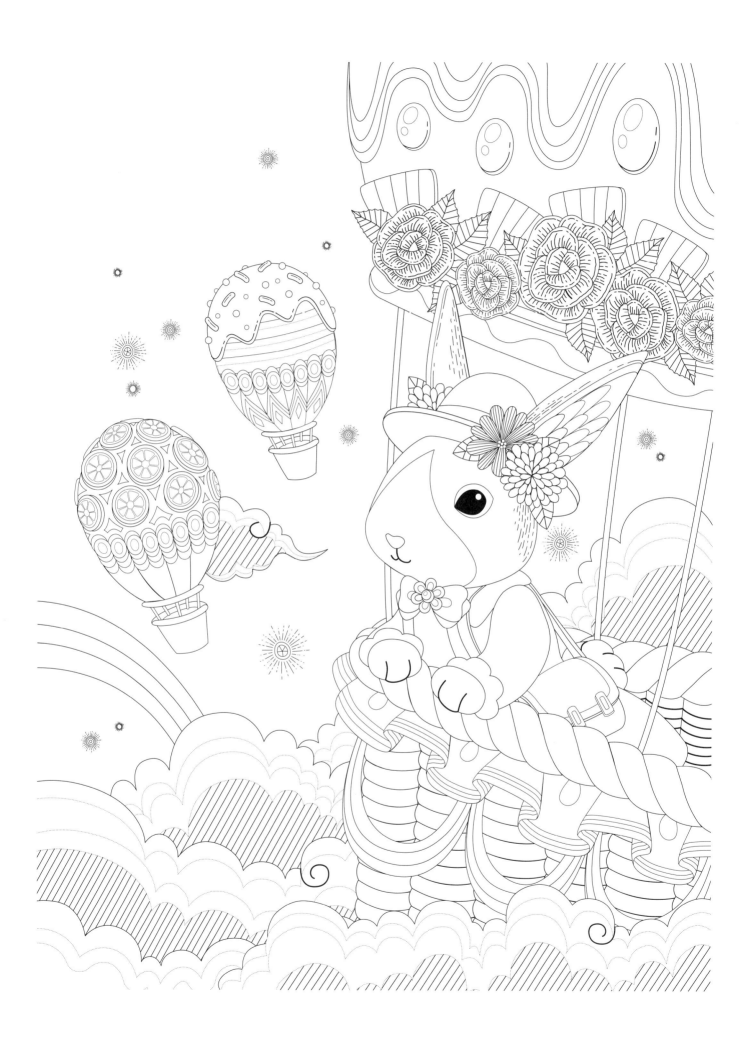

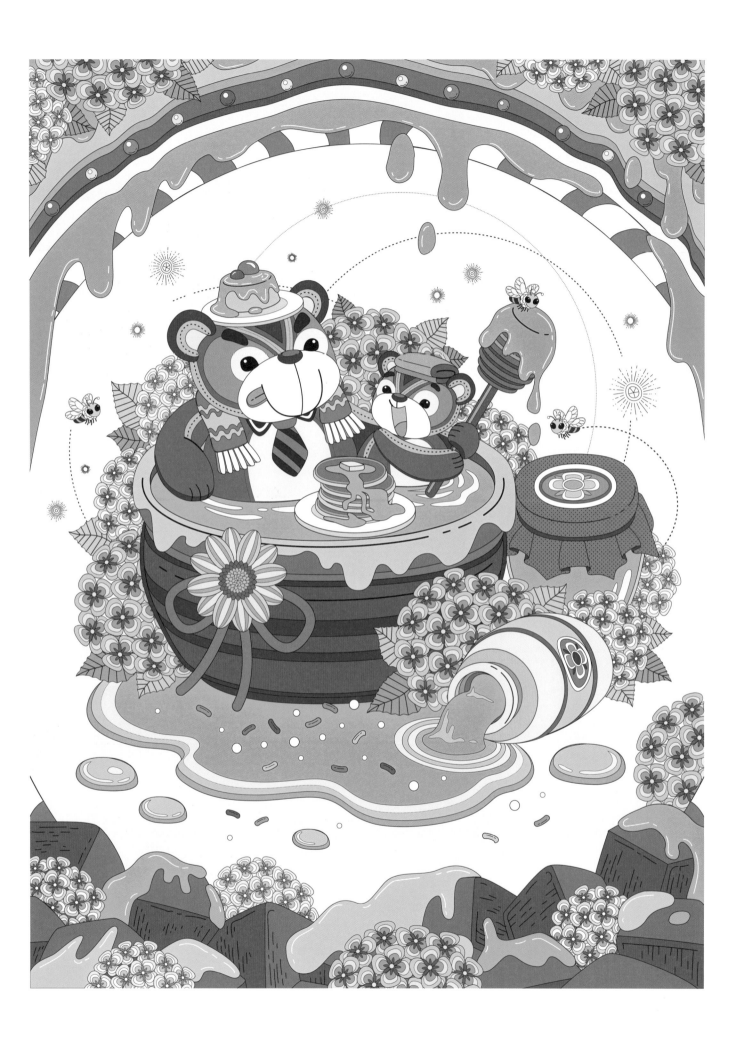

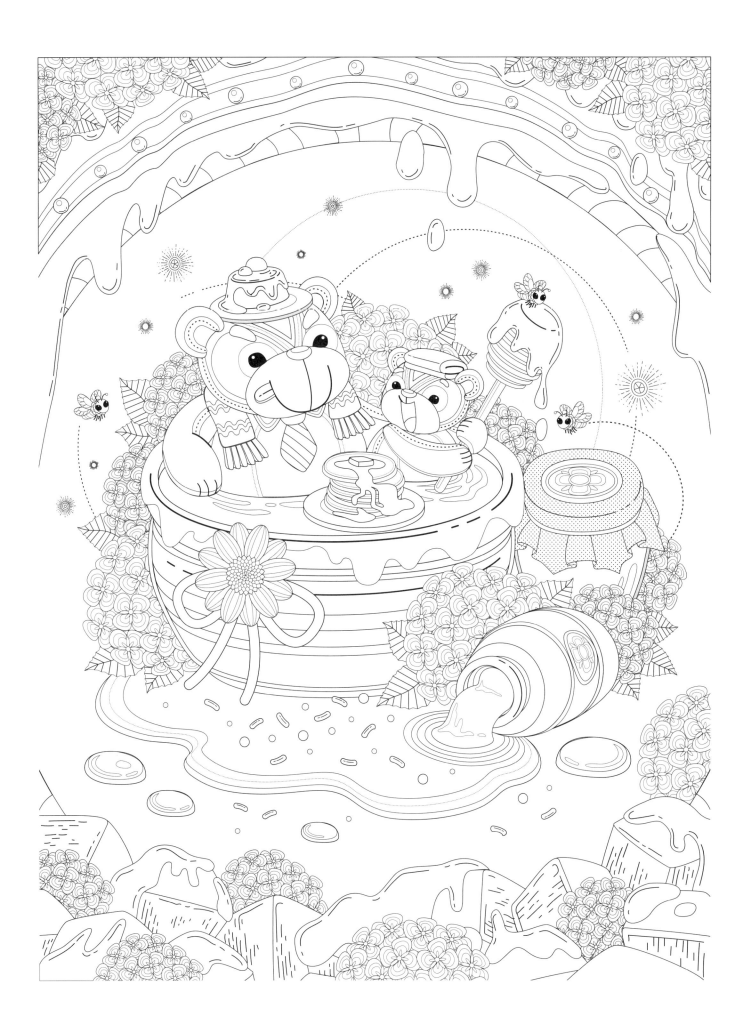

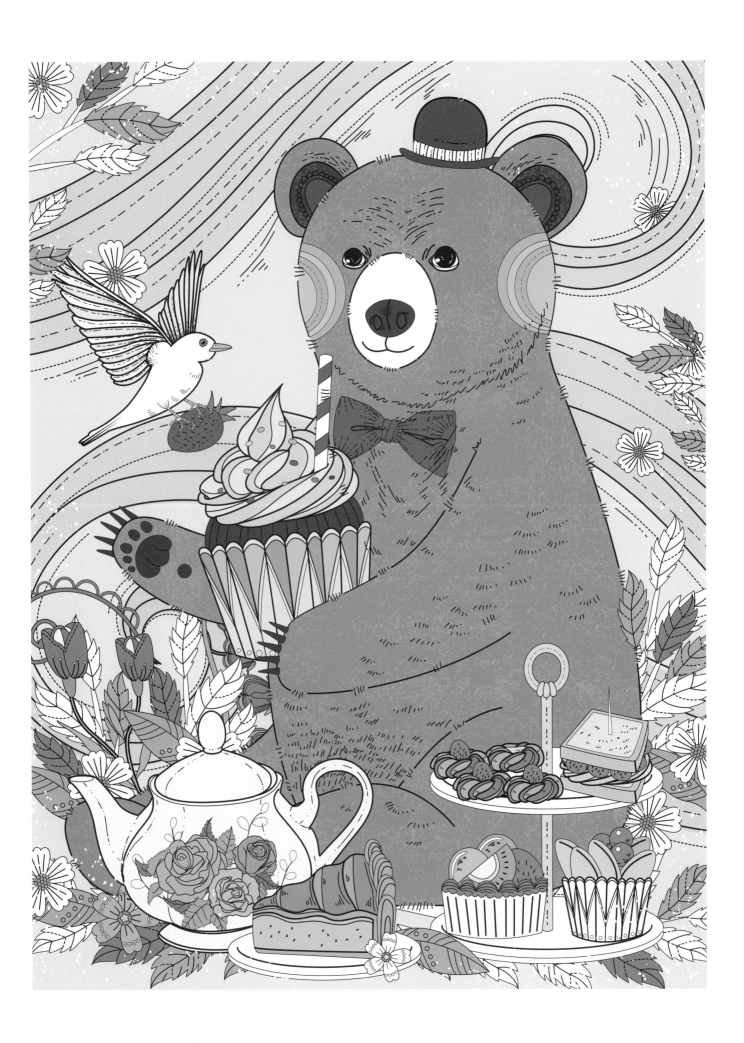

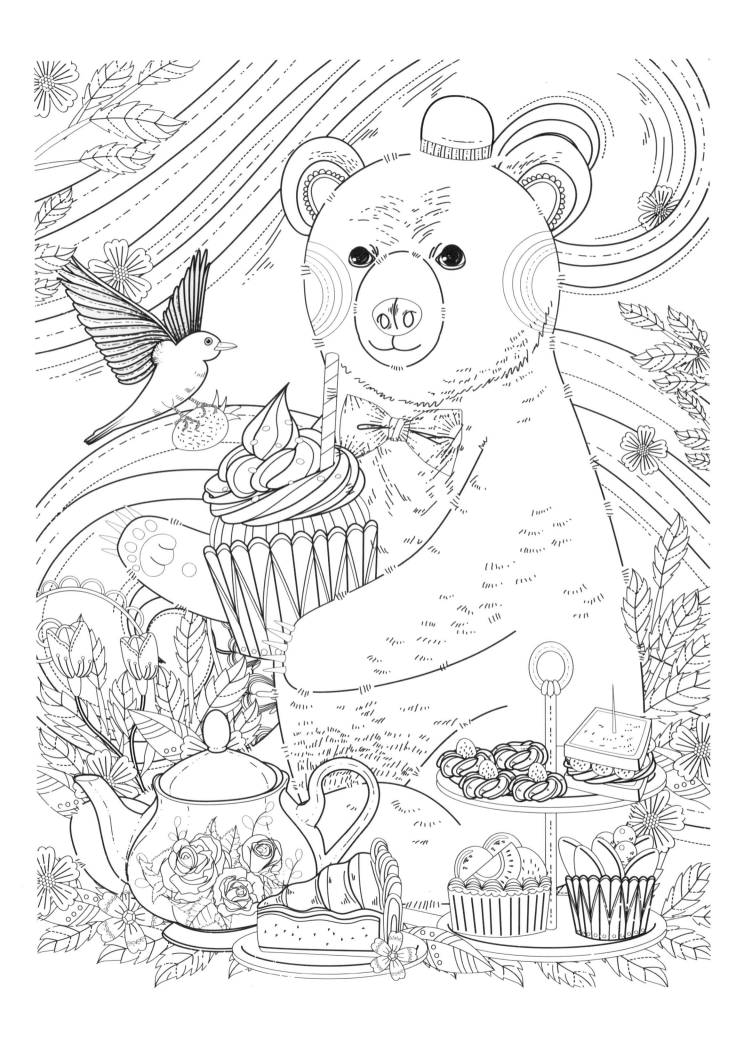

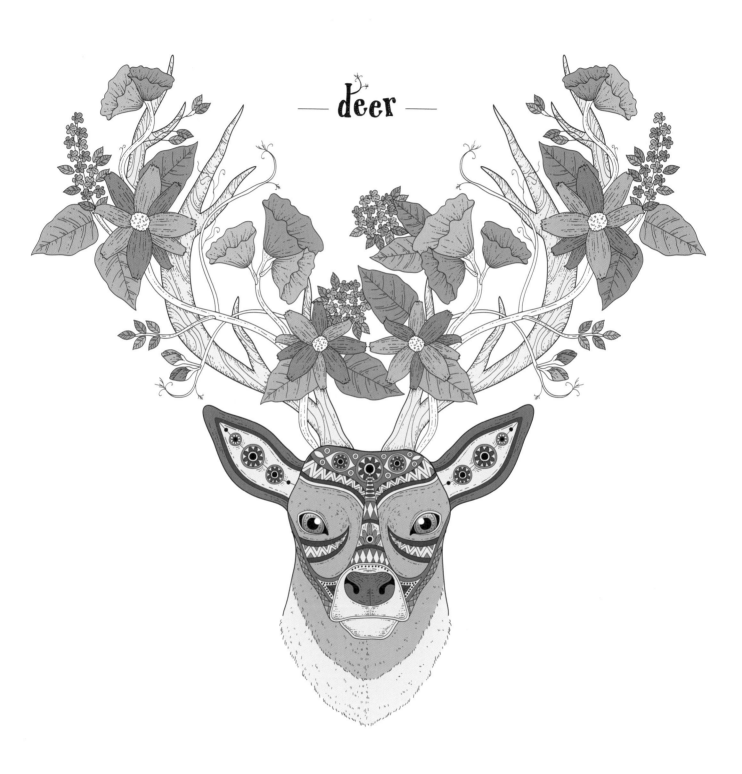

— deer —

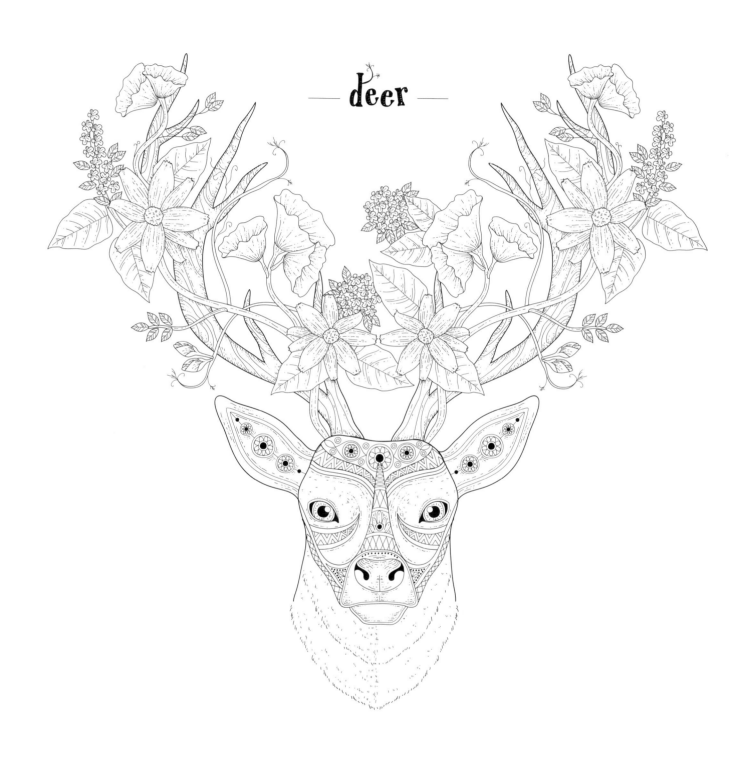

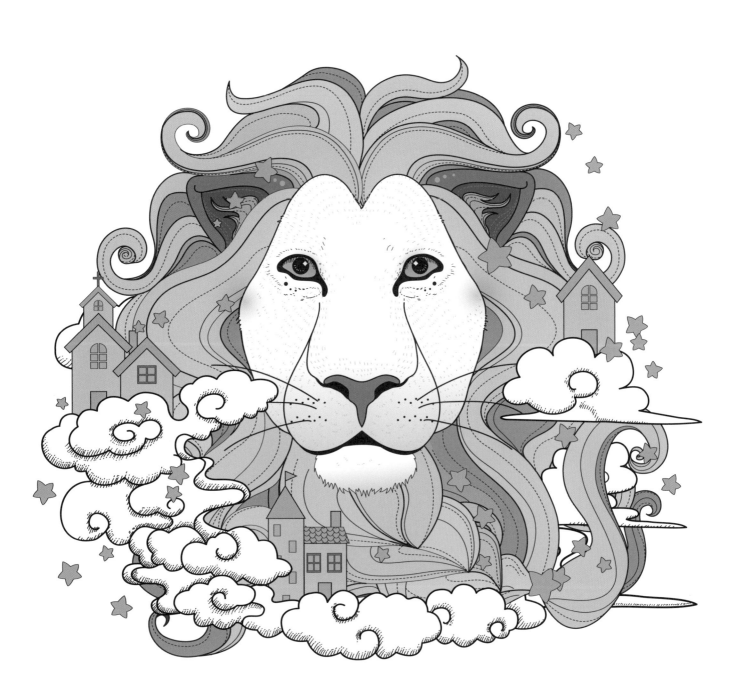

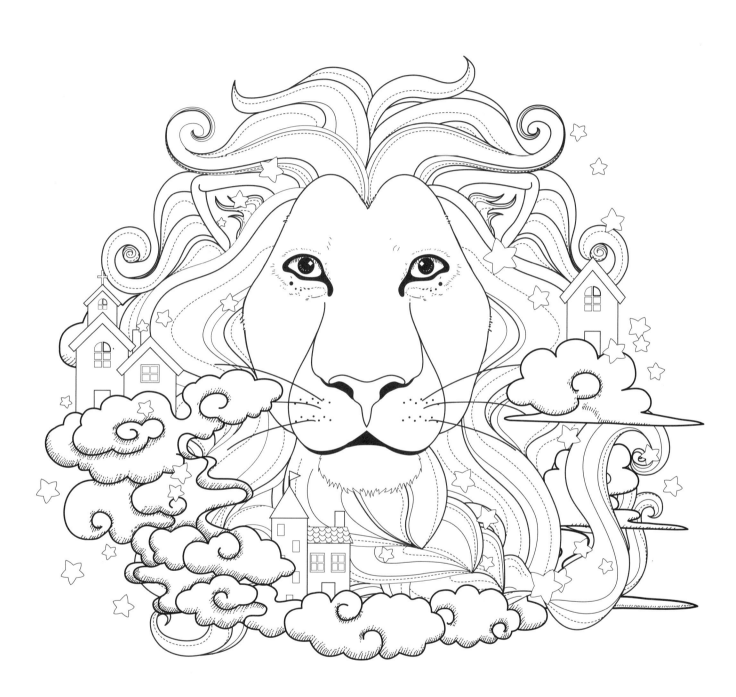

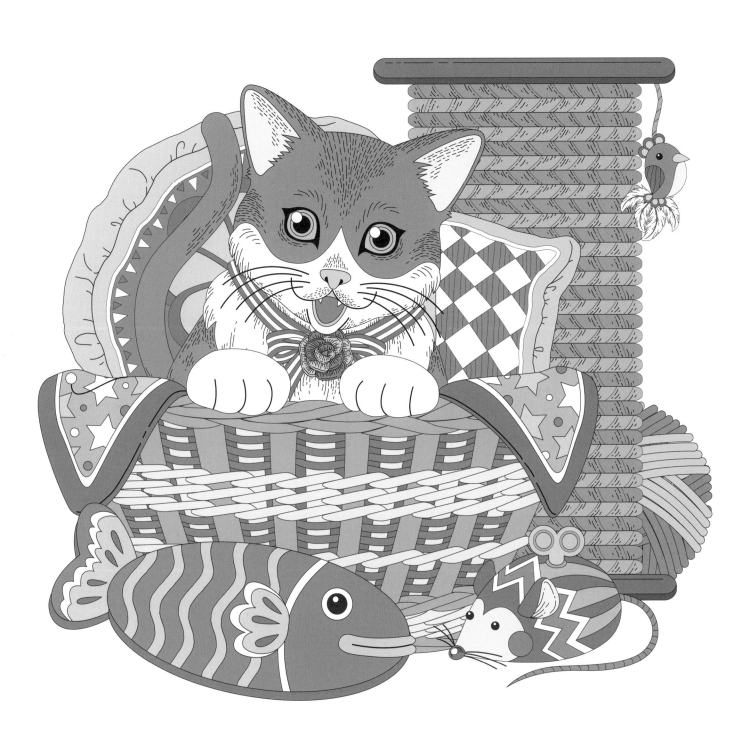

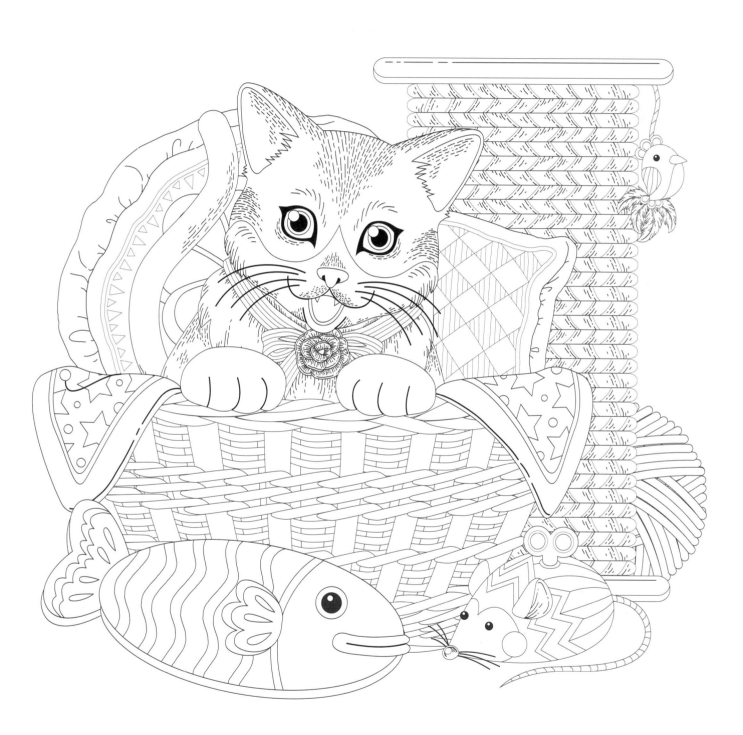

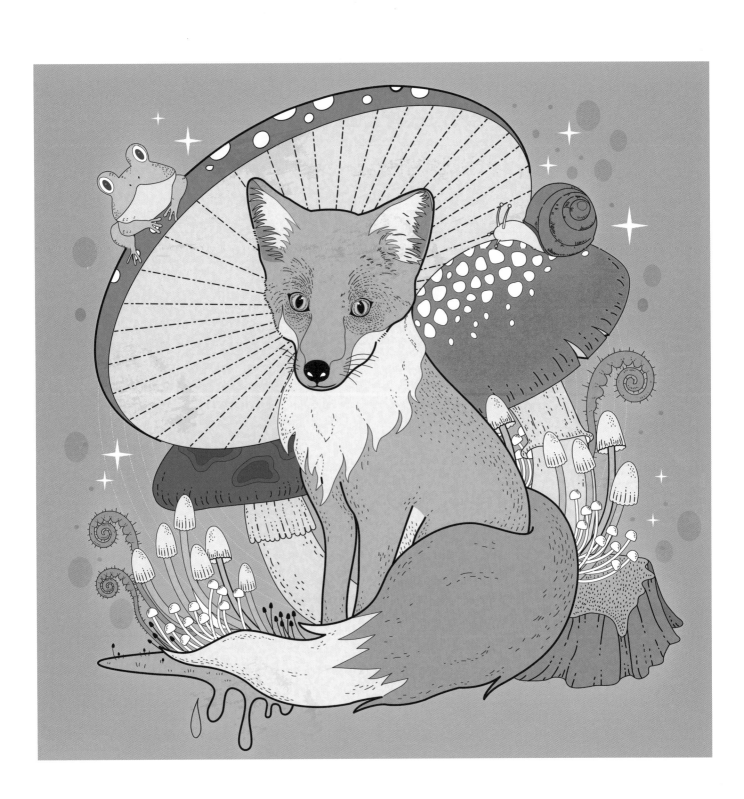

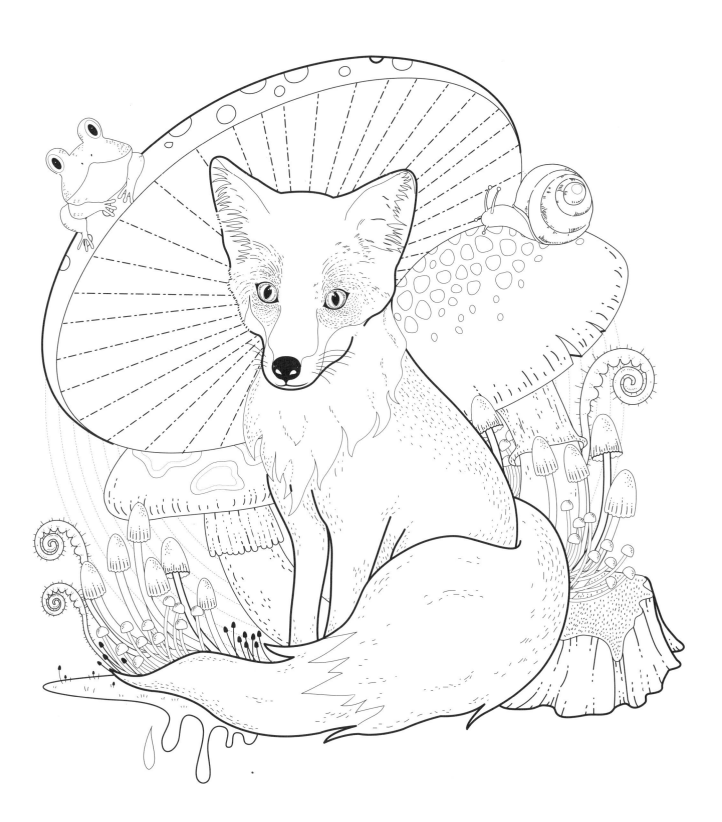

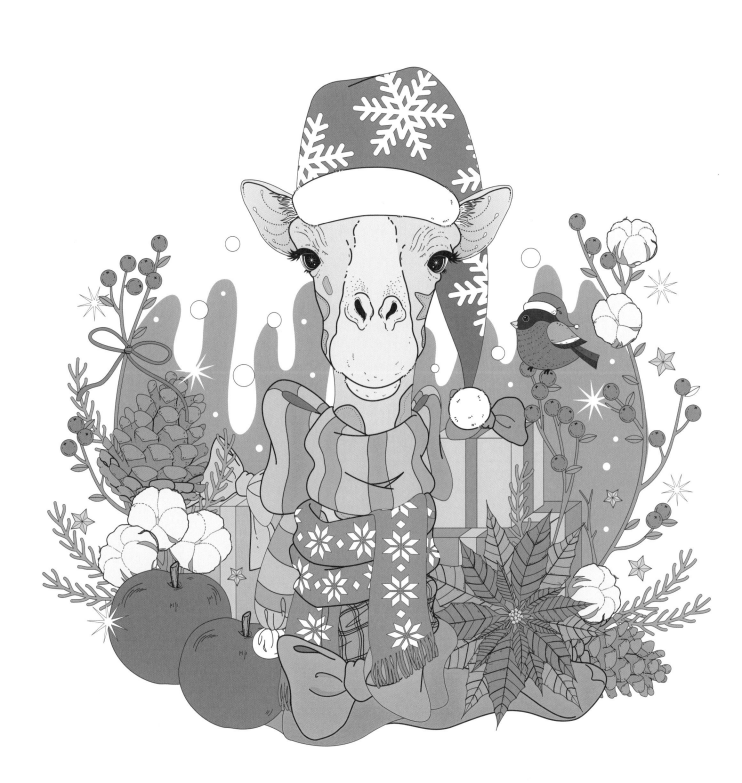

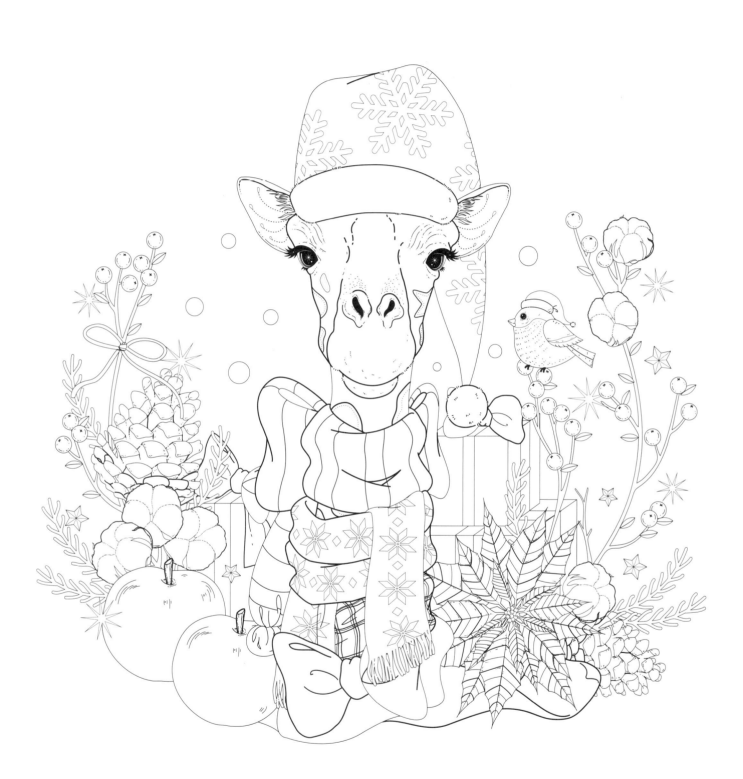

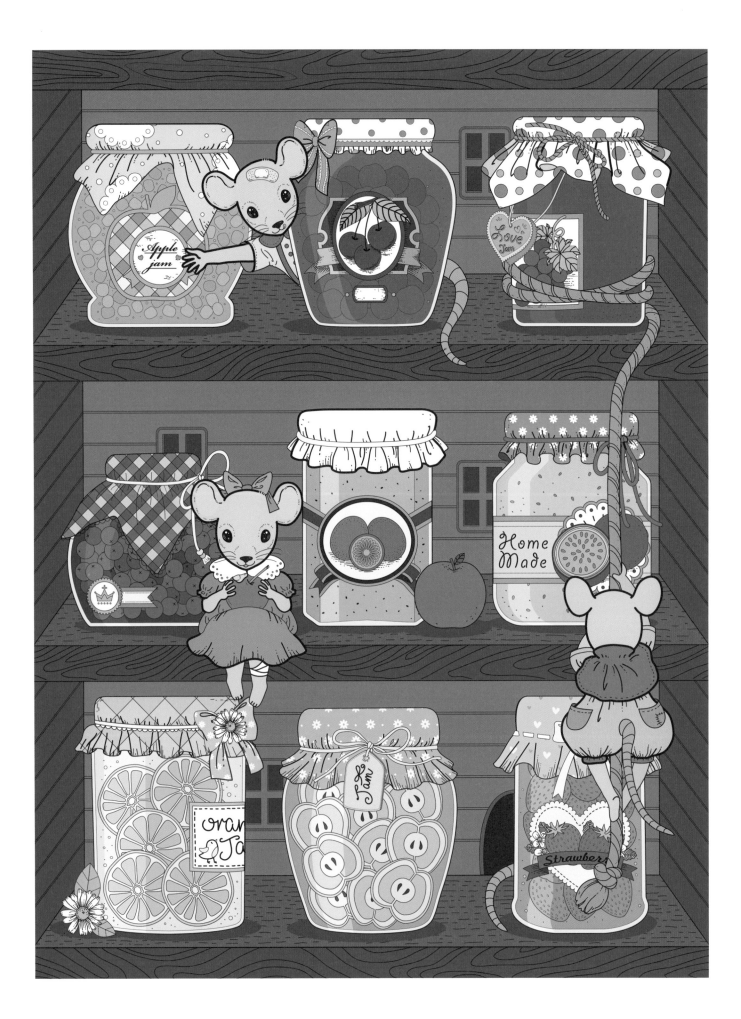

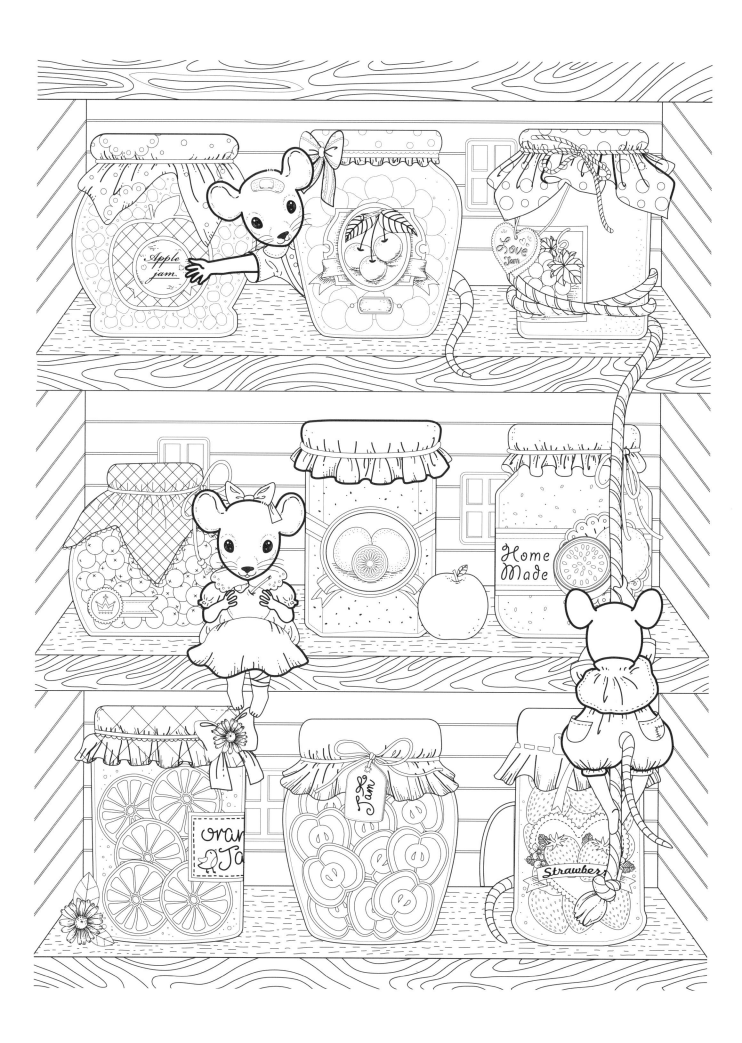

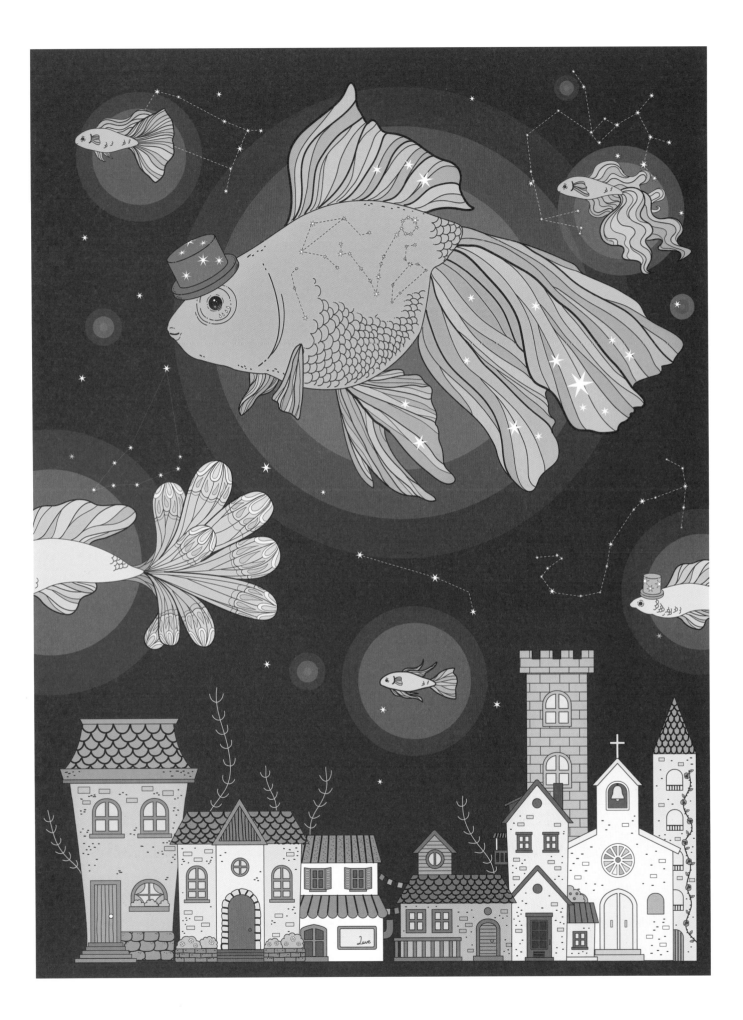

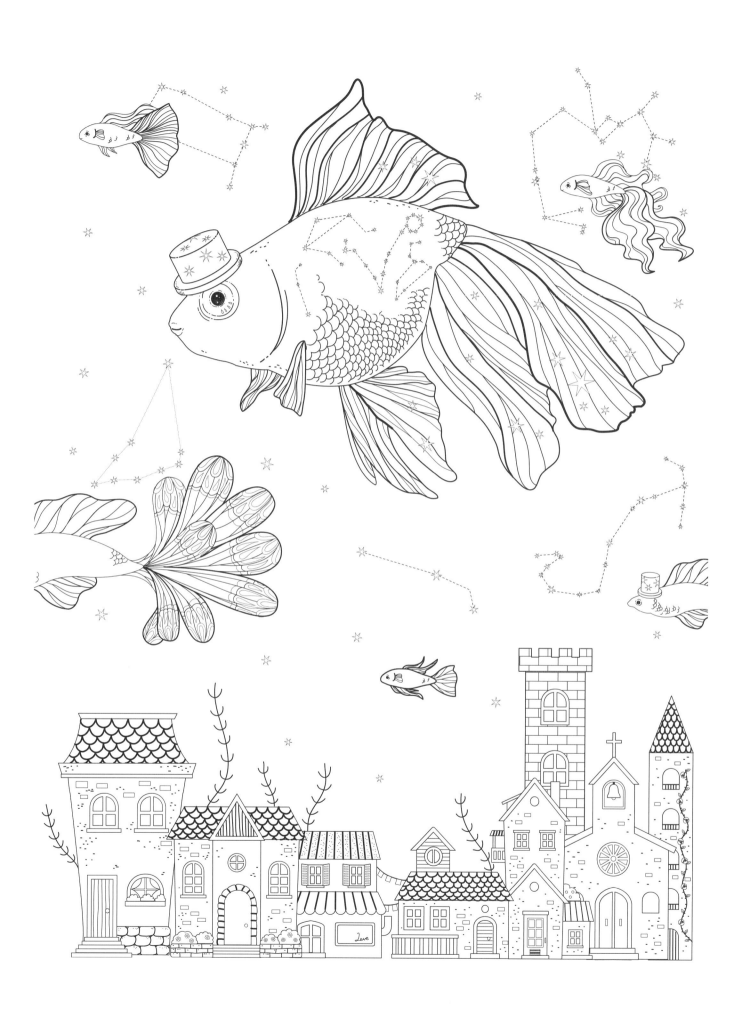

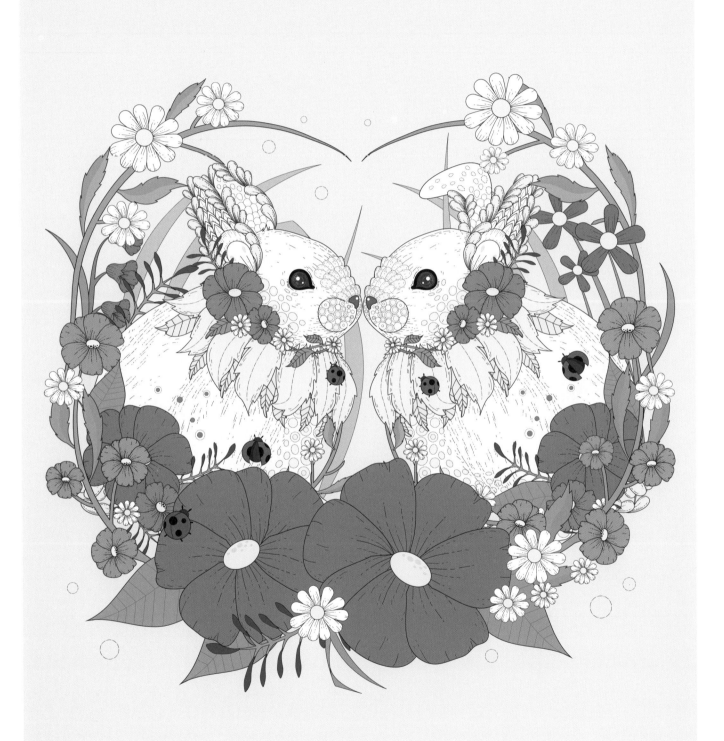

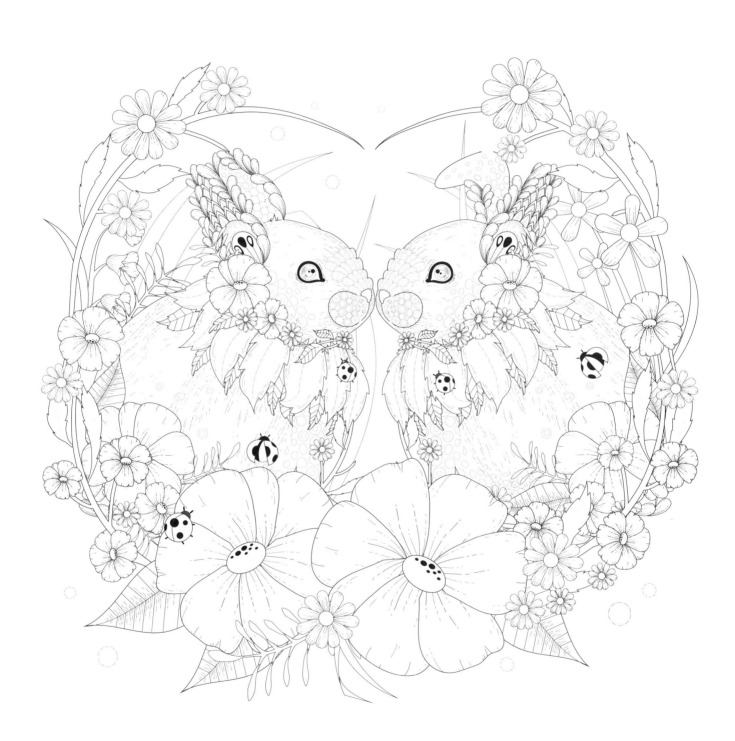

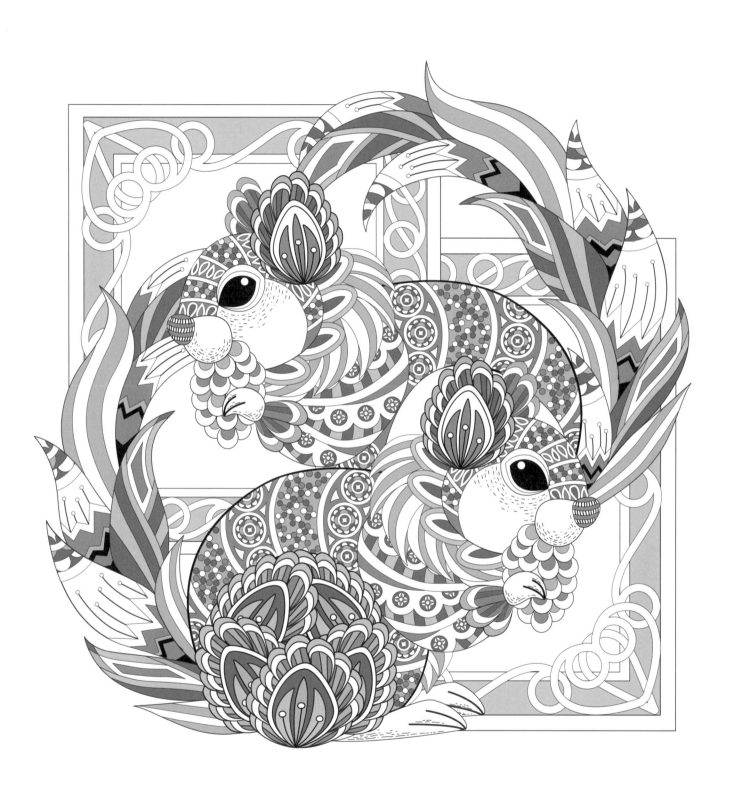

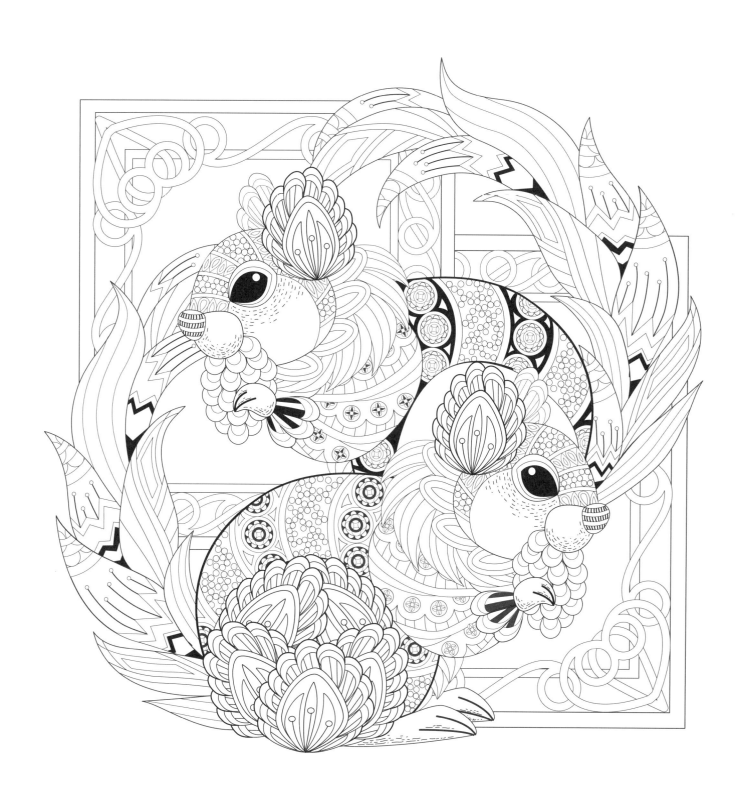

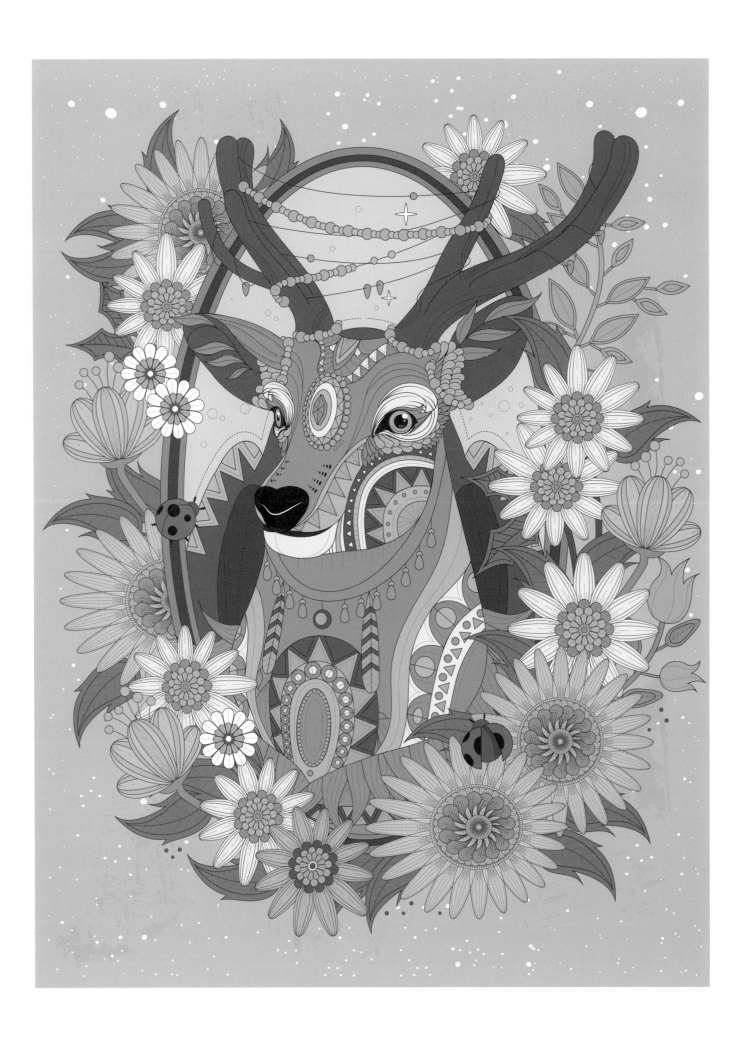

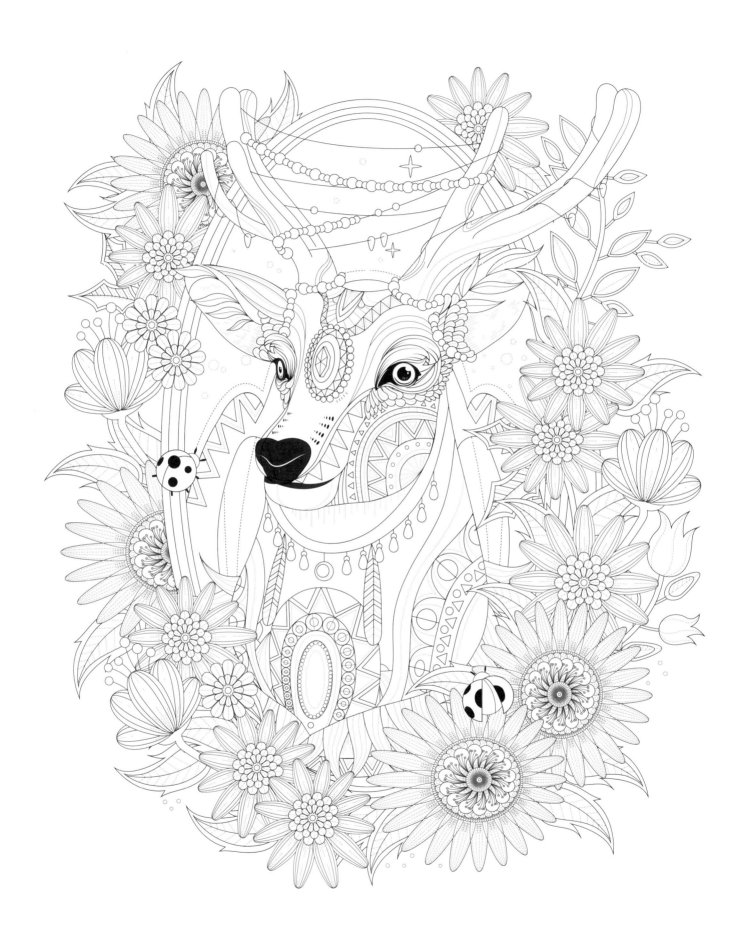

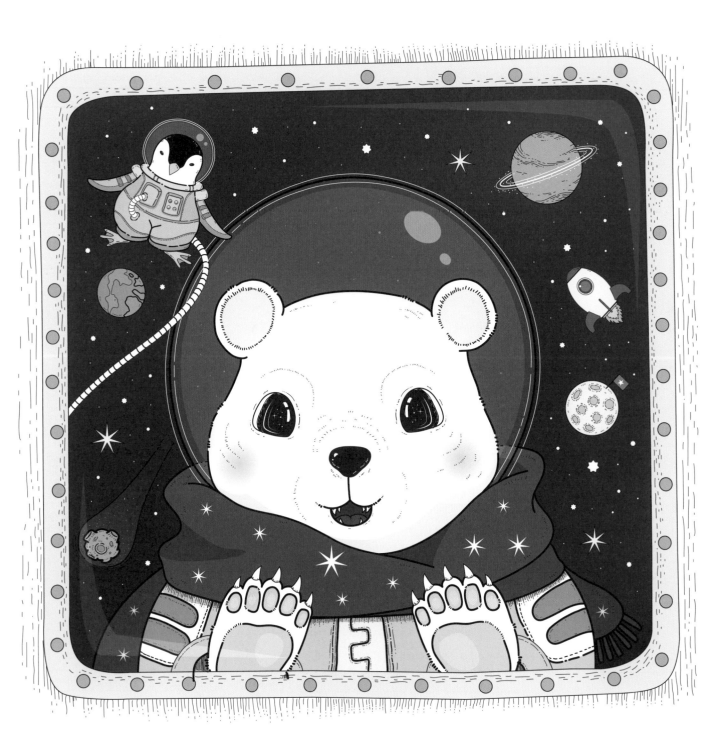

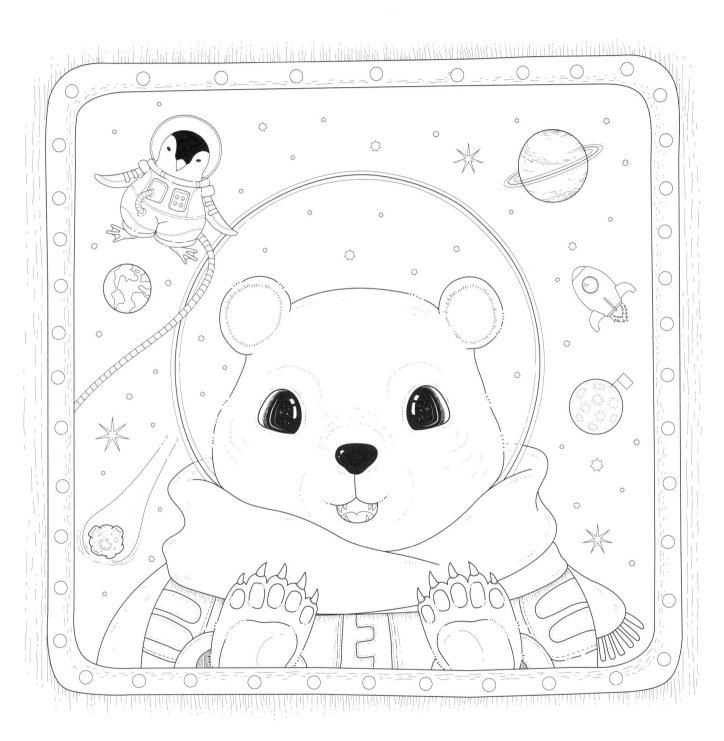

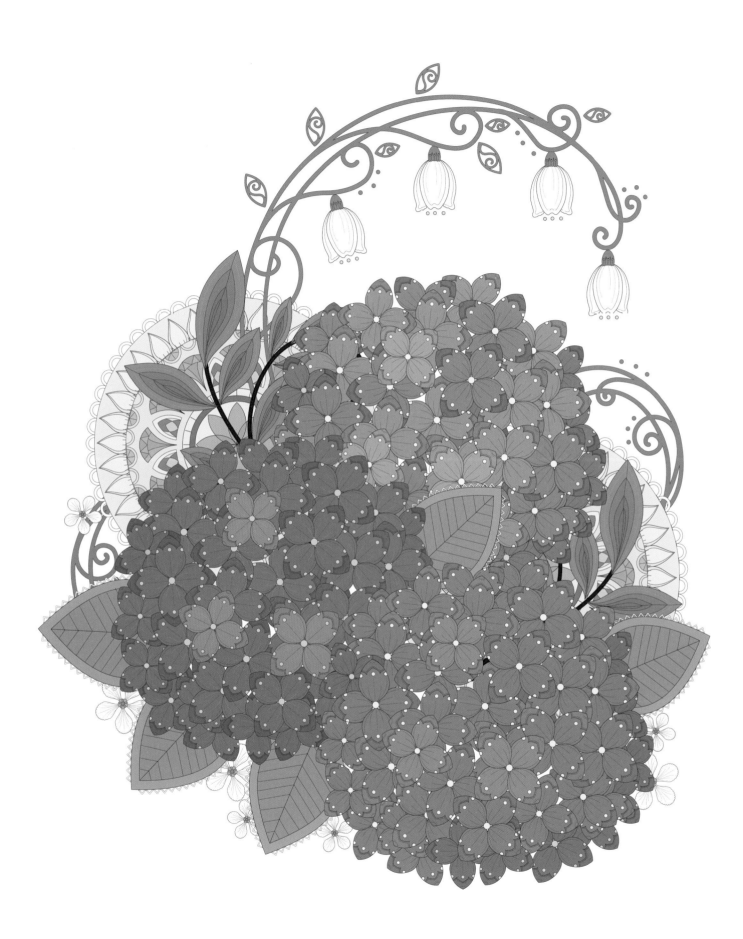

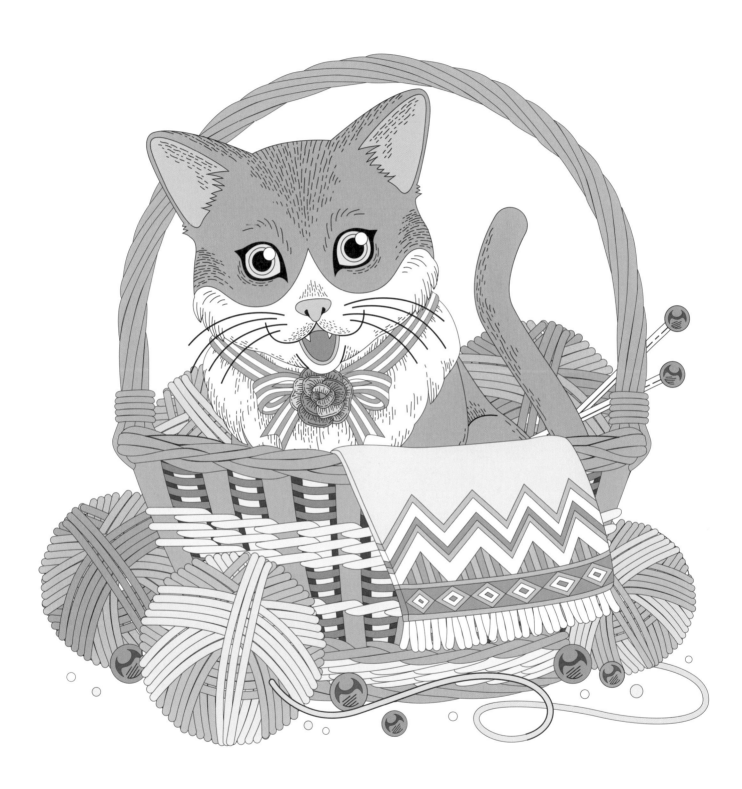

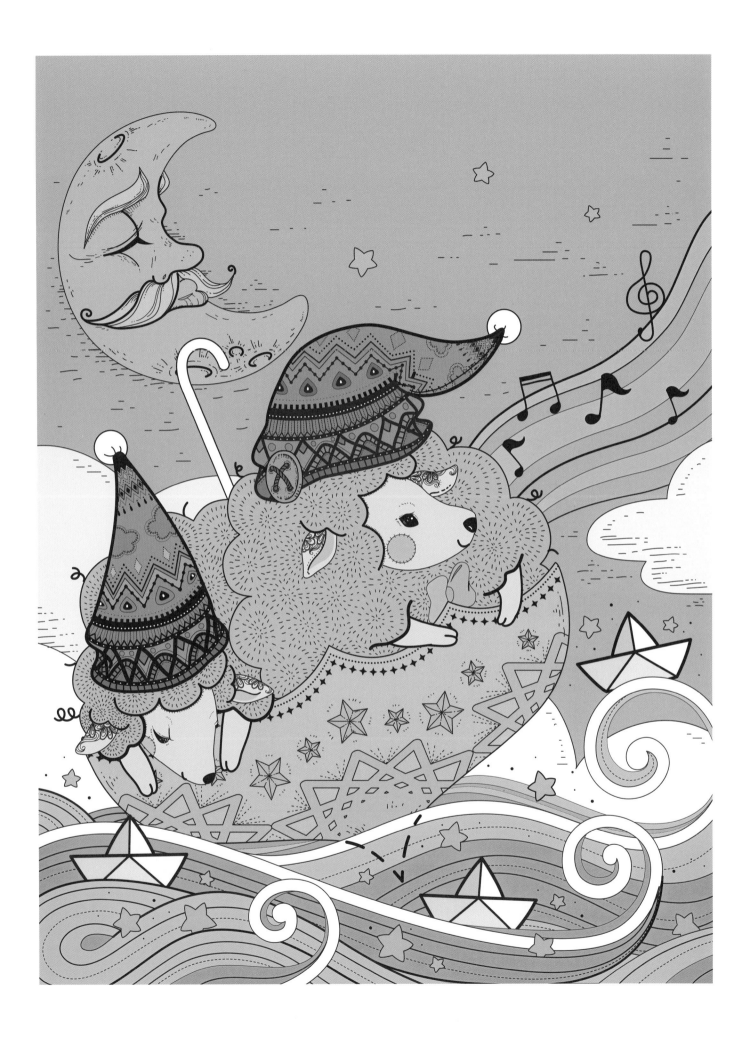

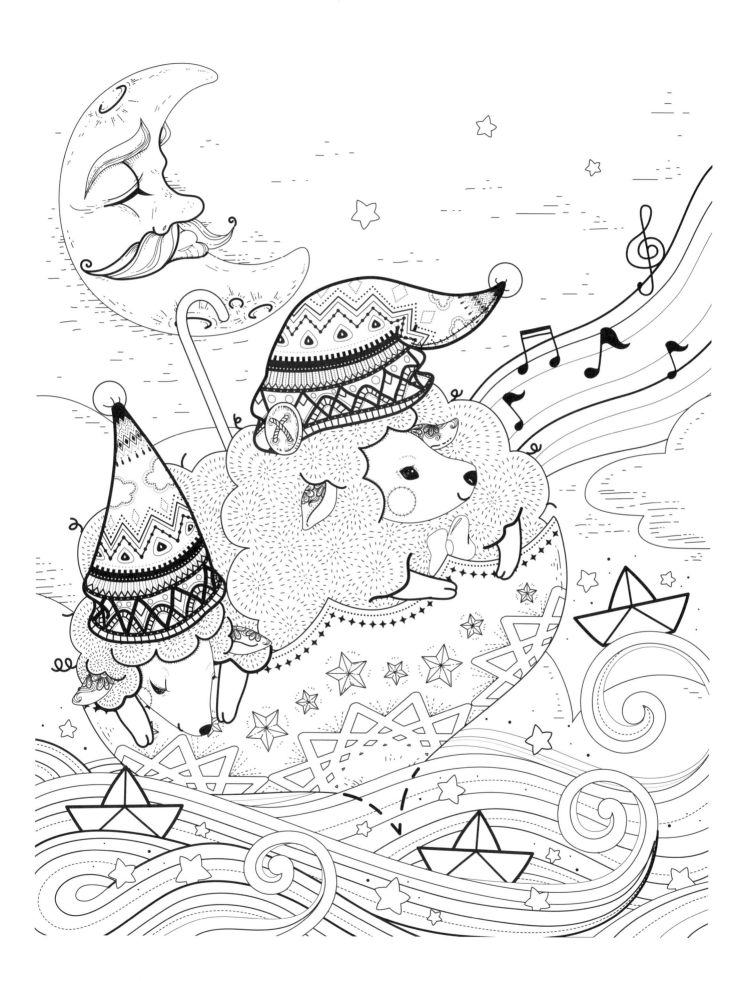

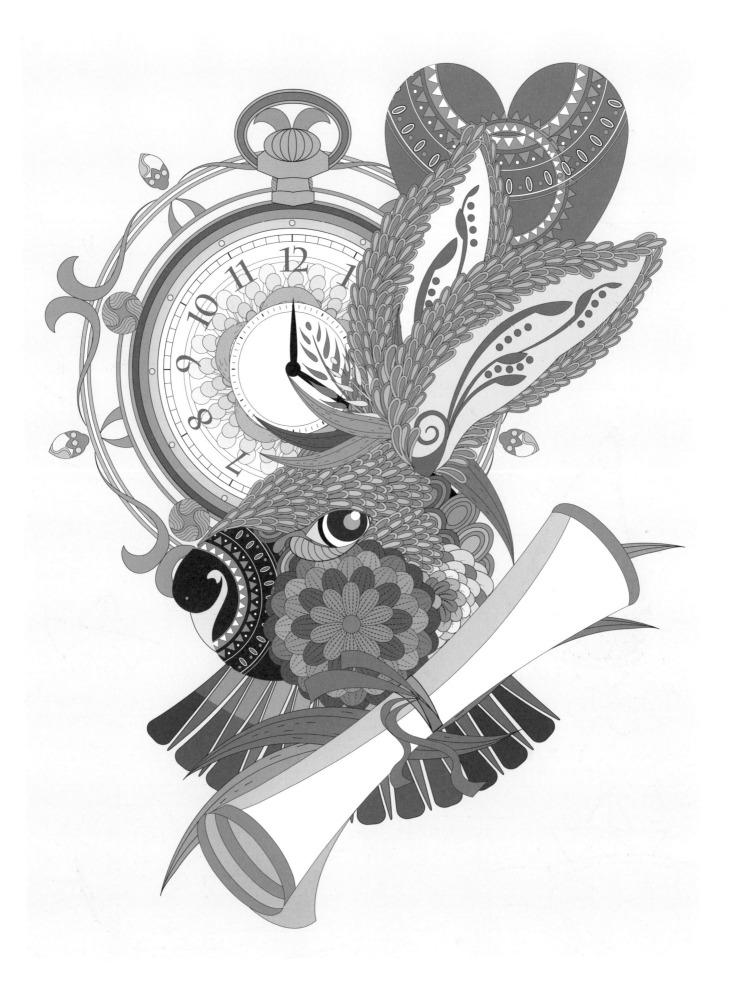

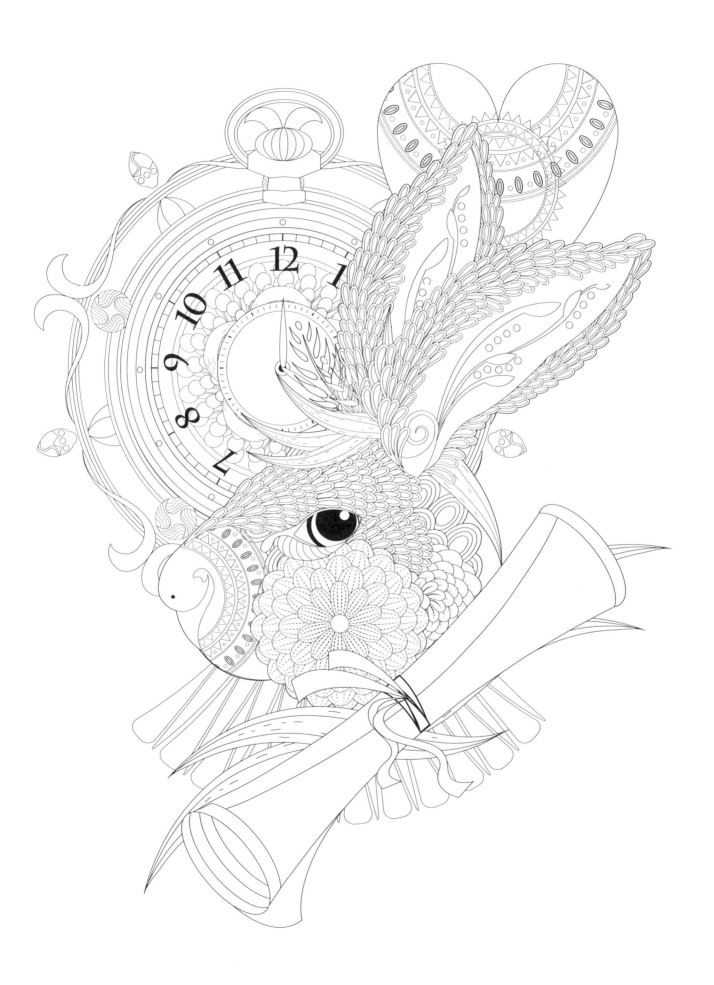

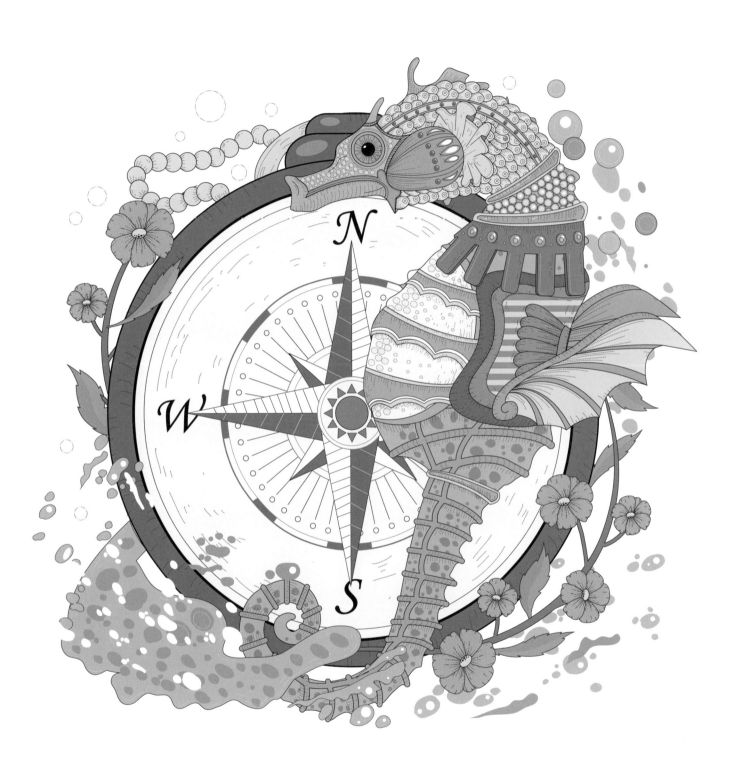

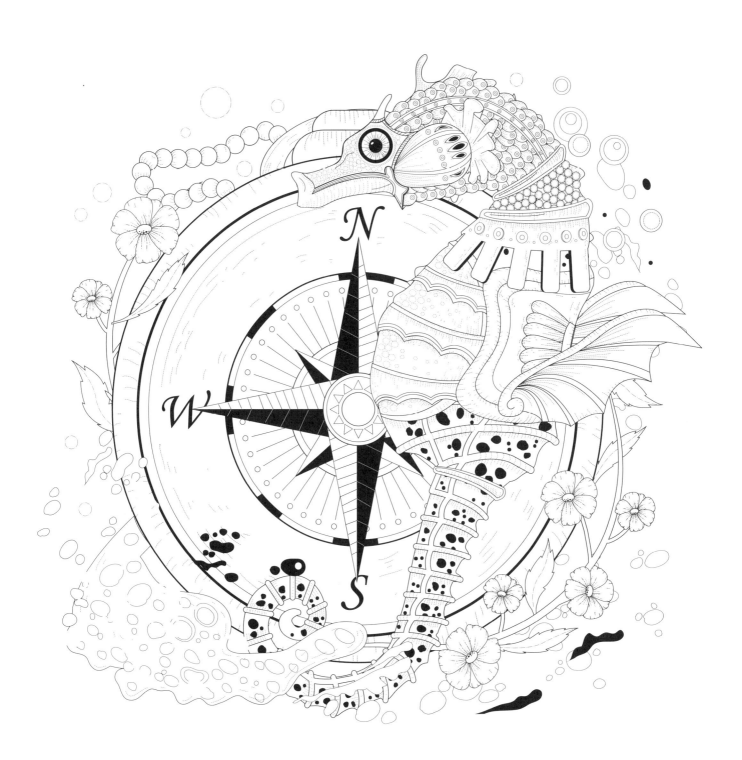

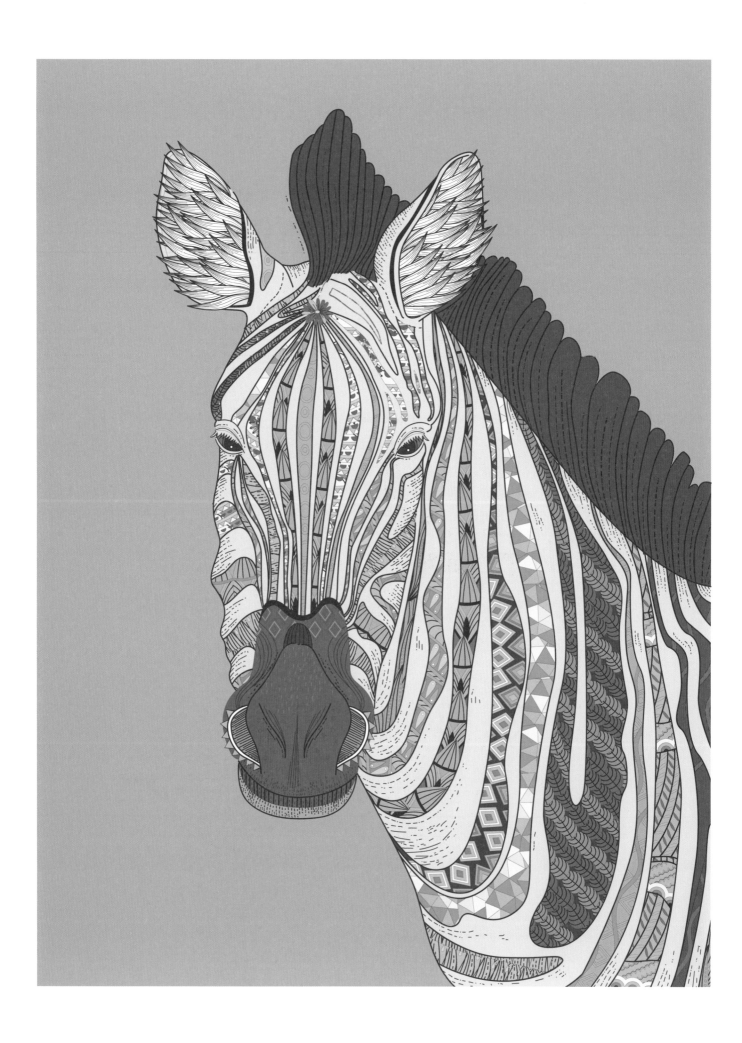

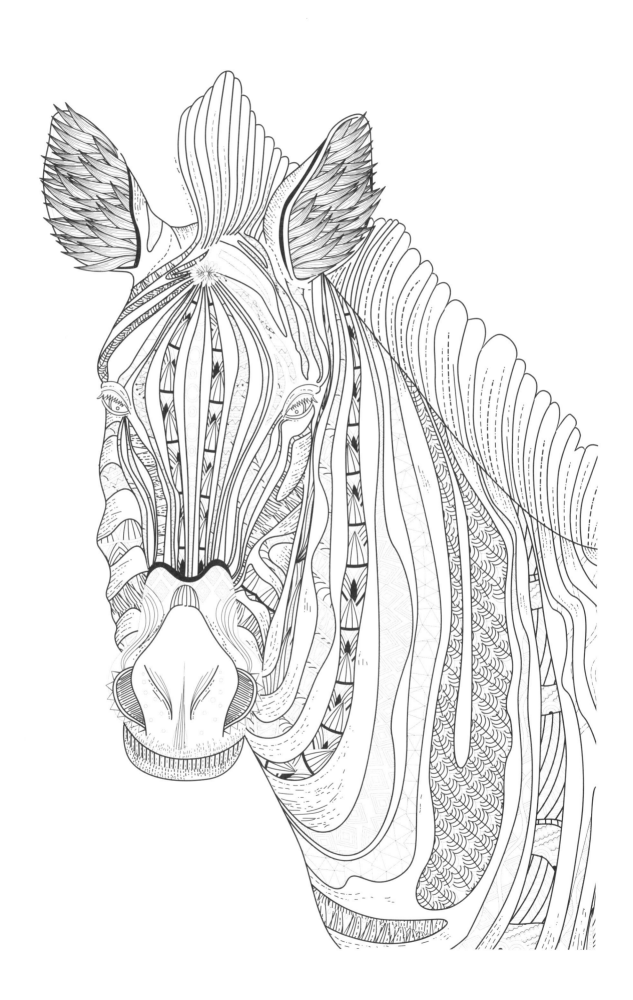

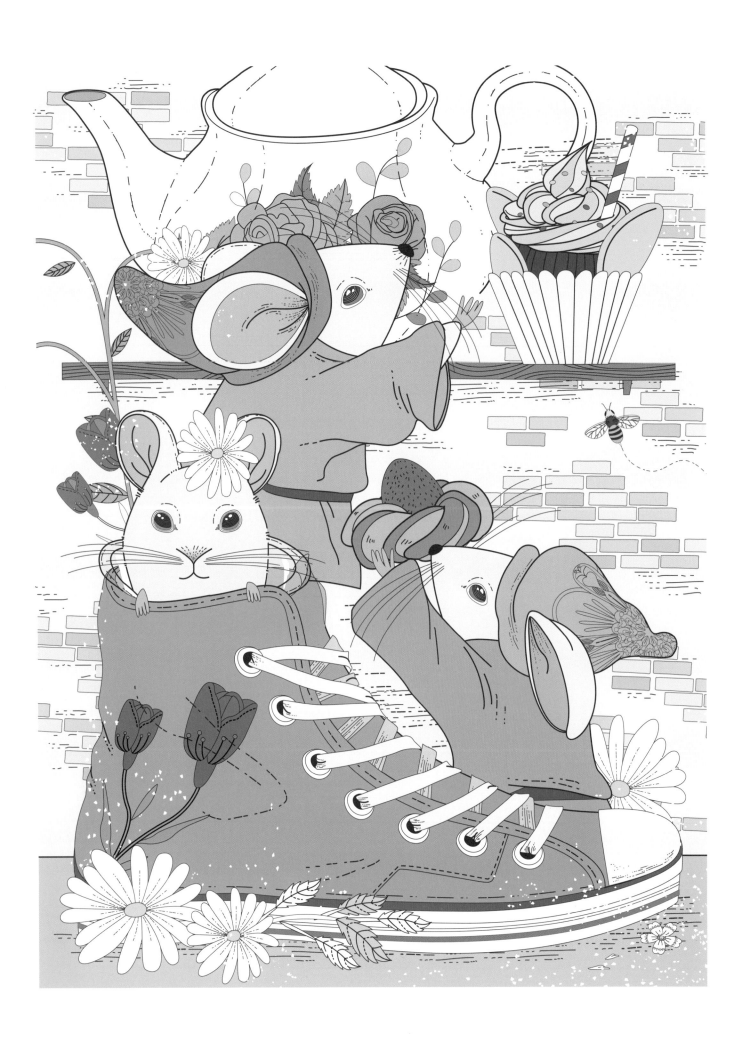

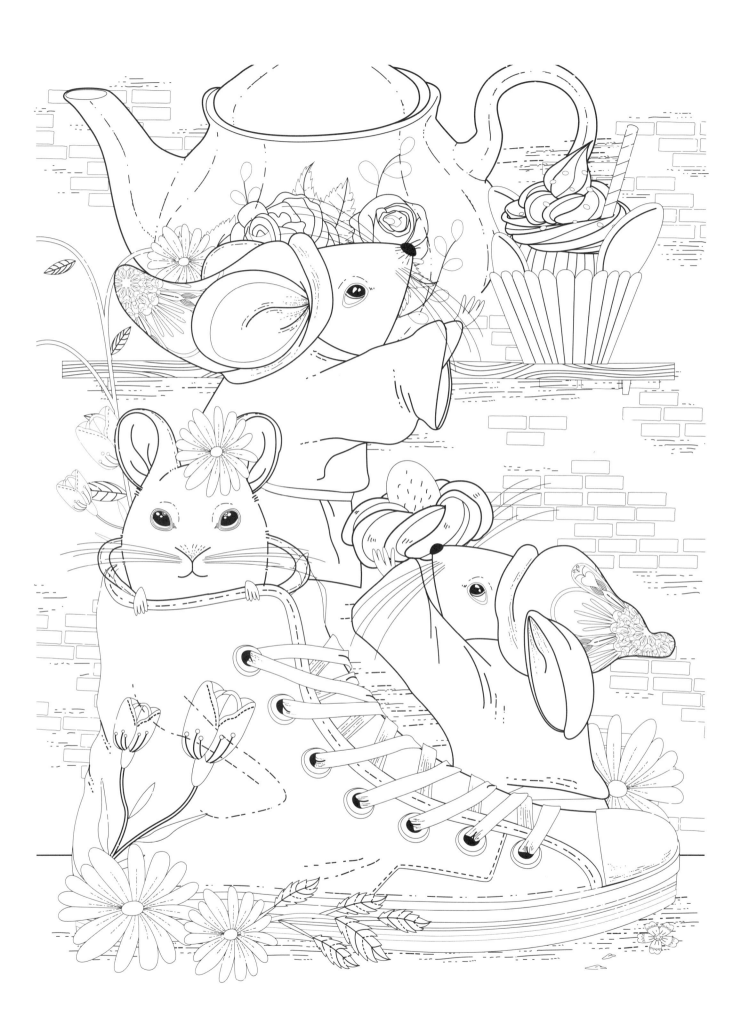

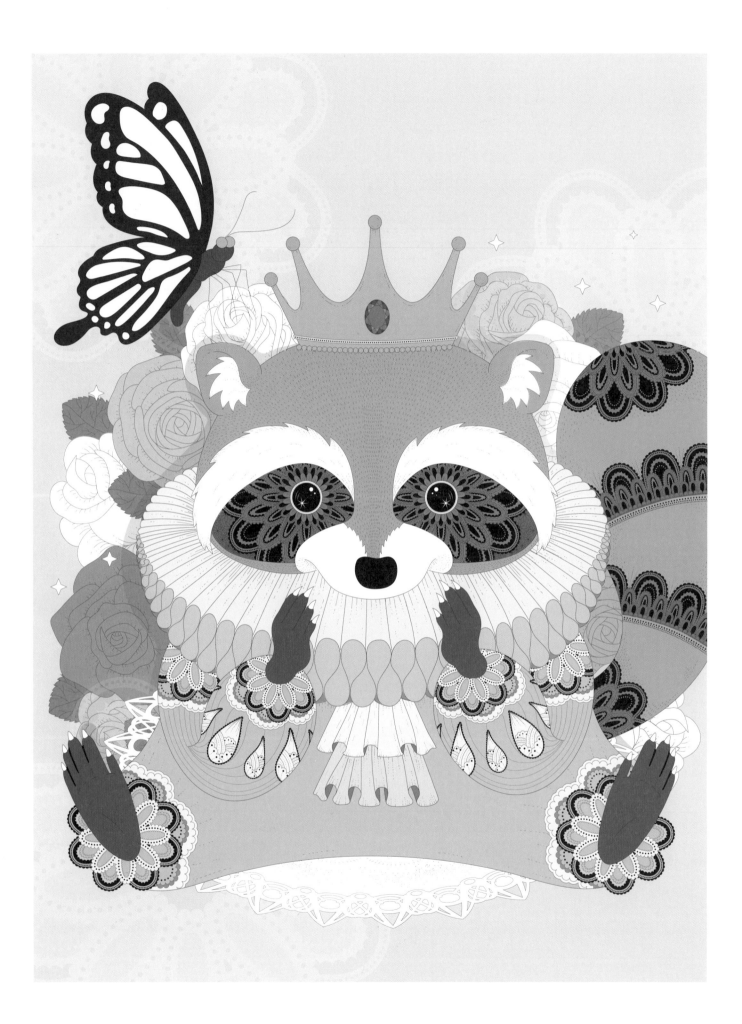

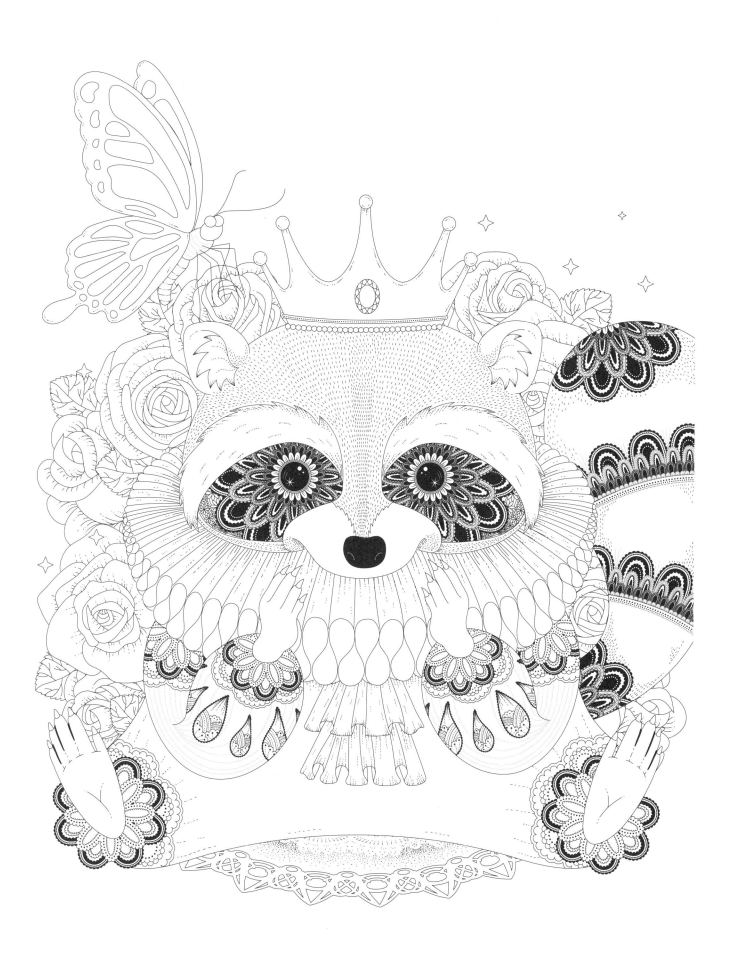

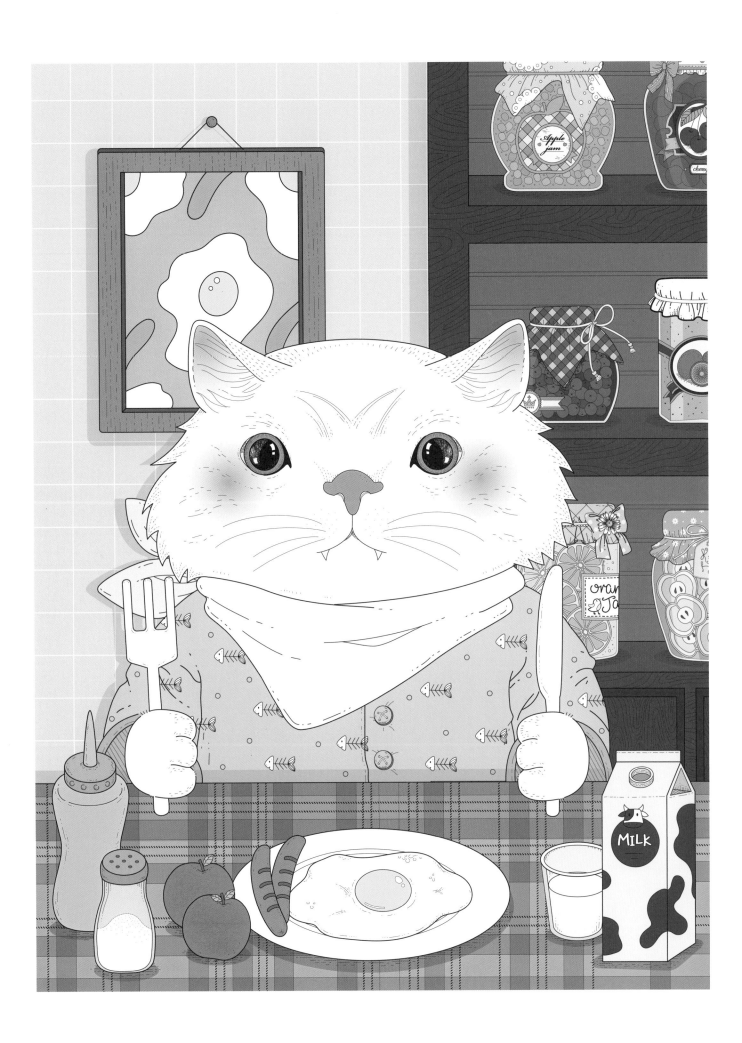

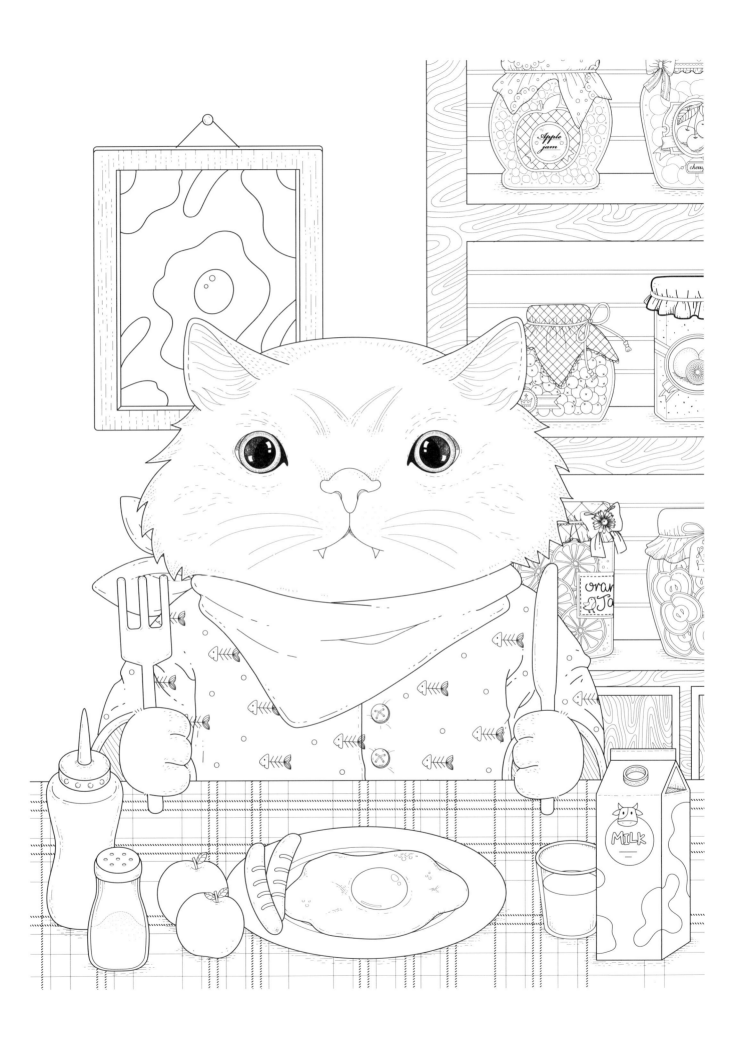

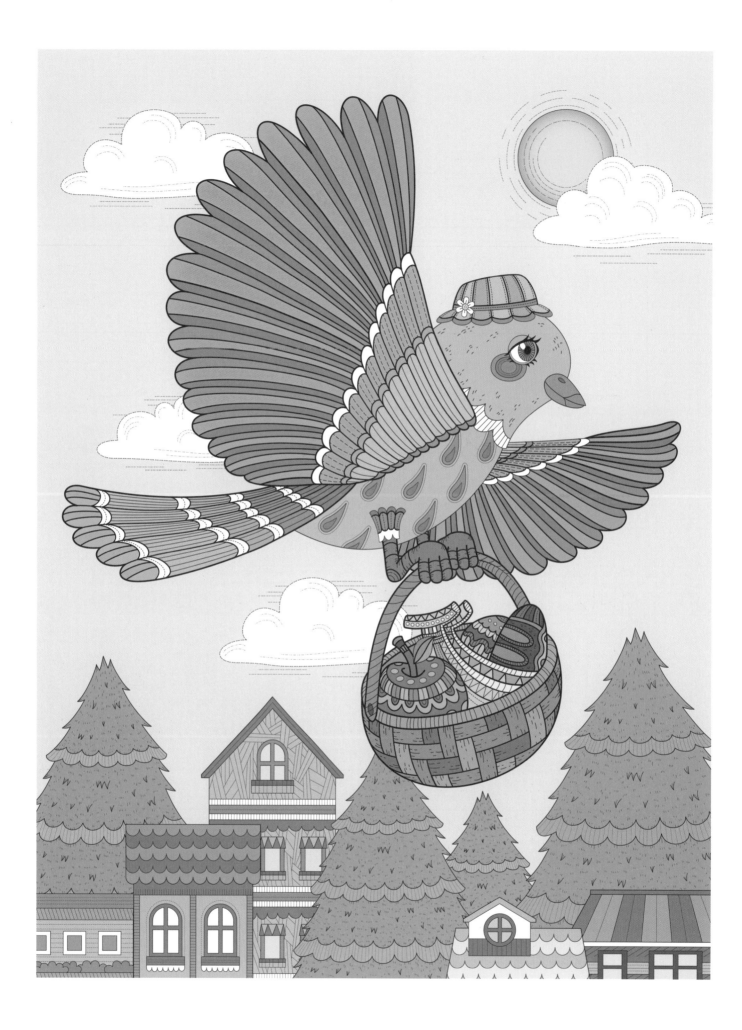

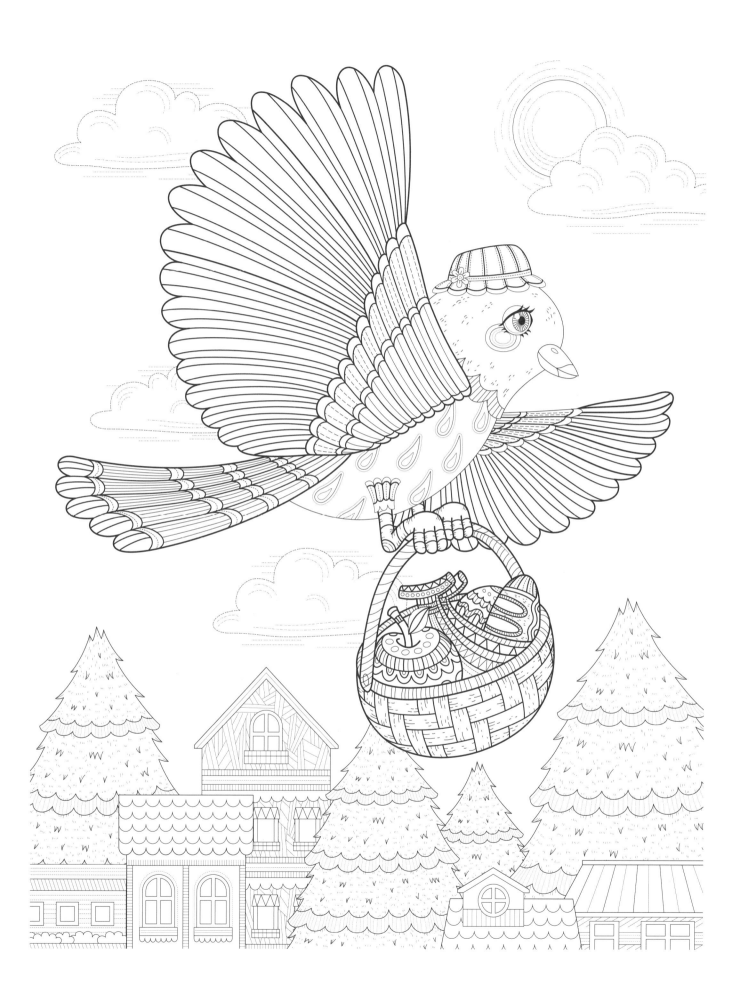

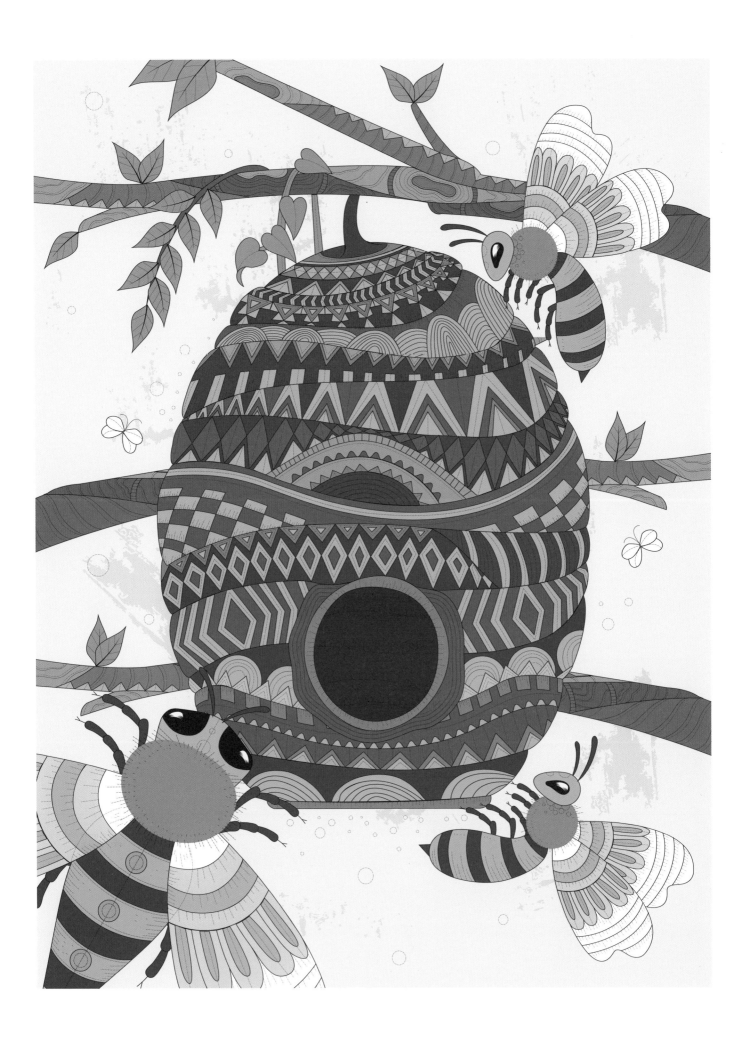

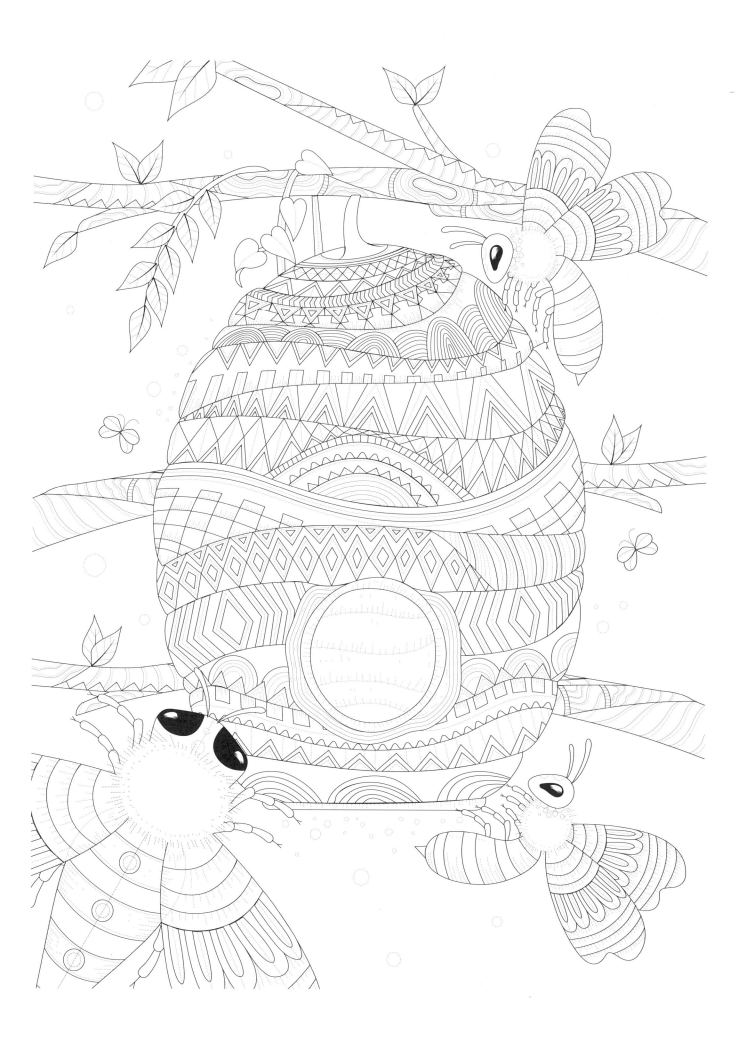

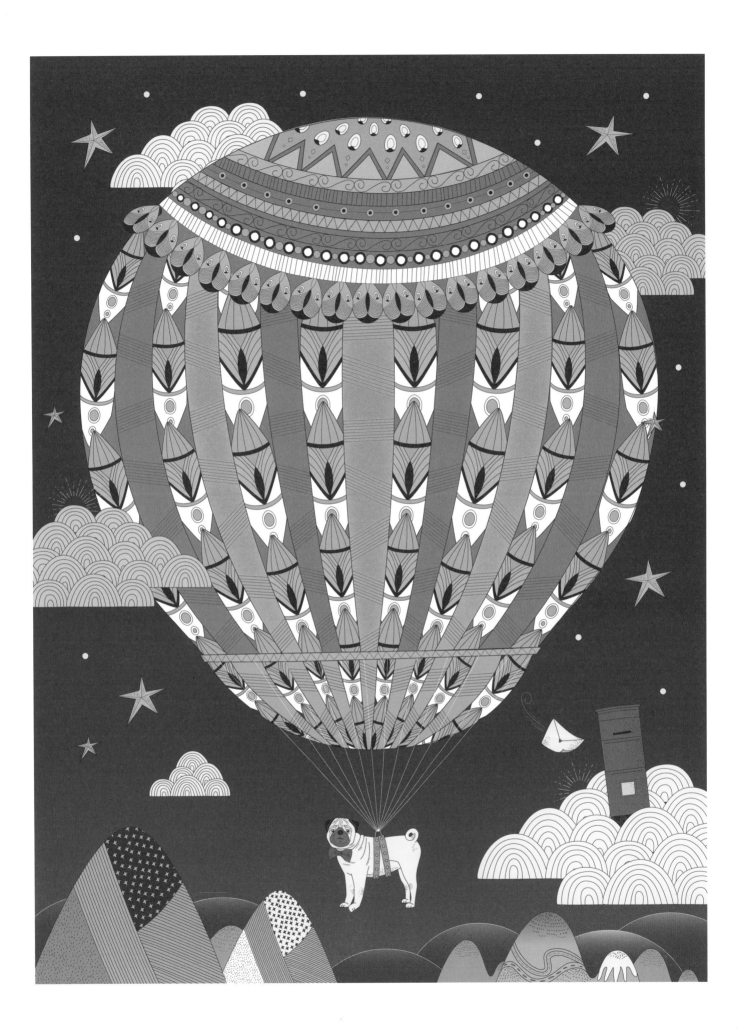

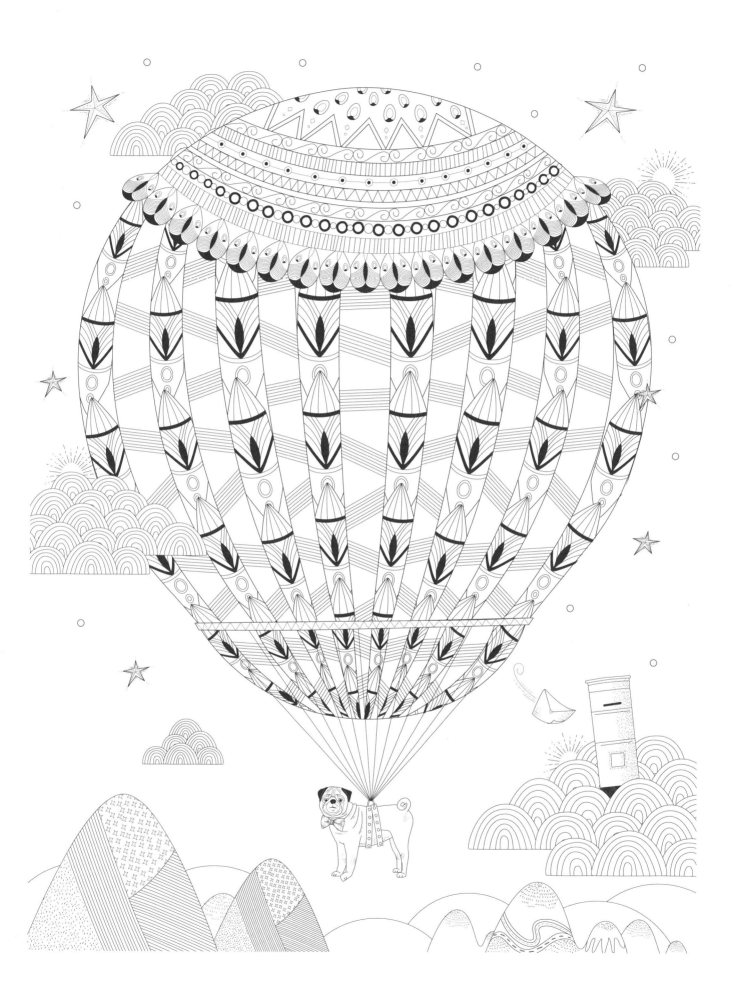

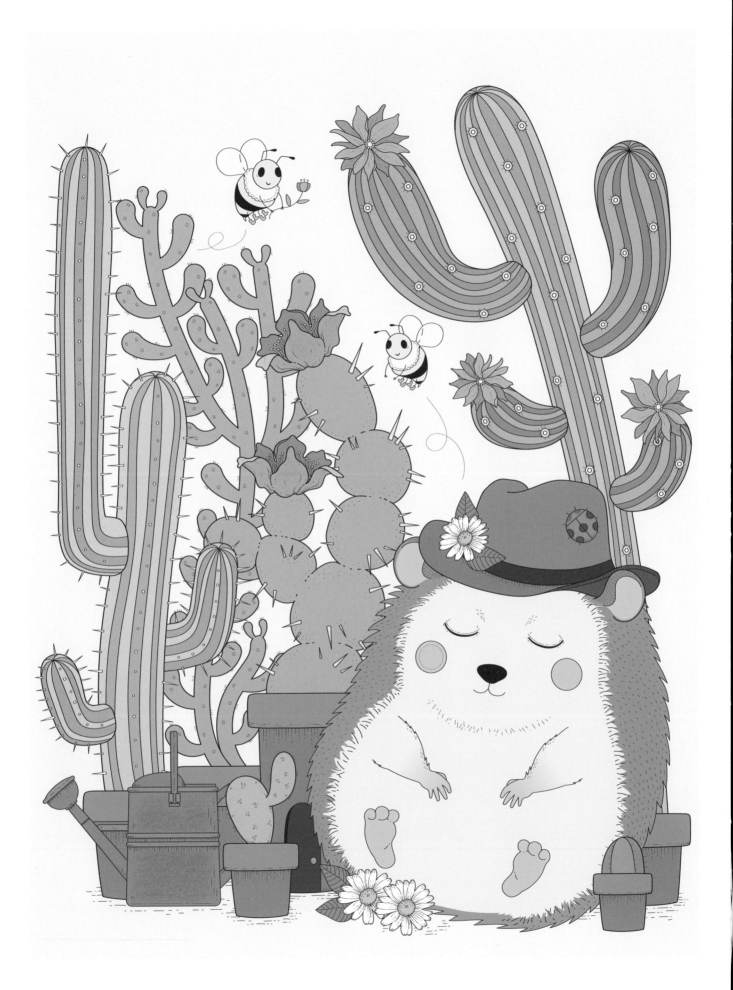

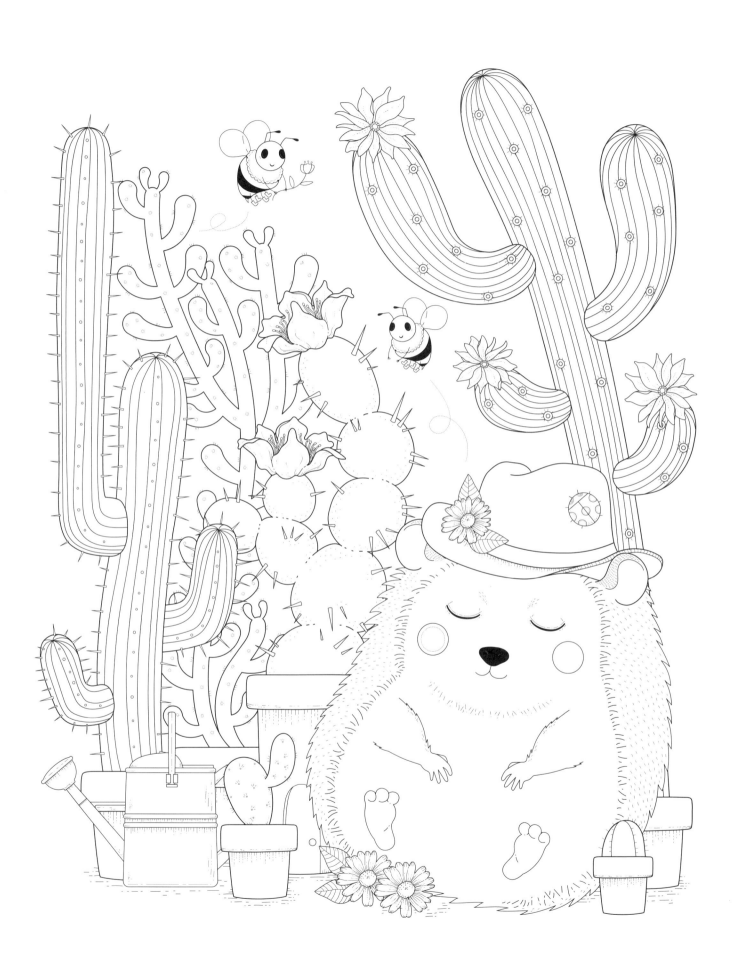

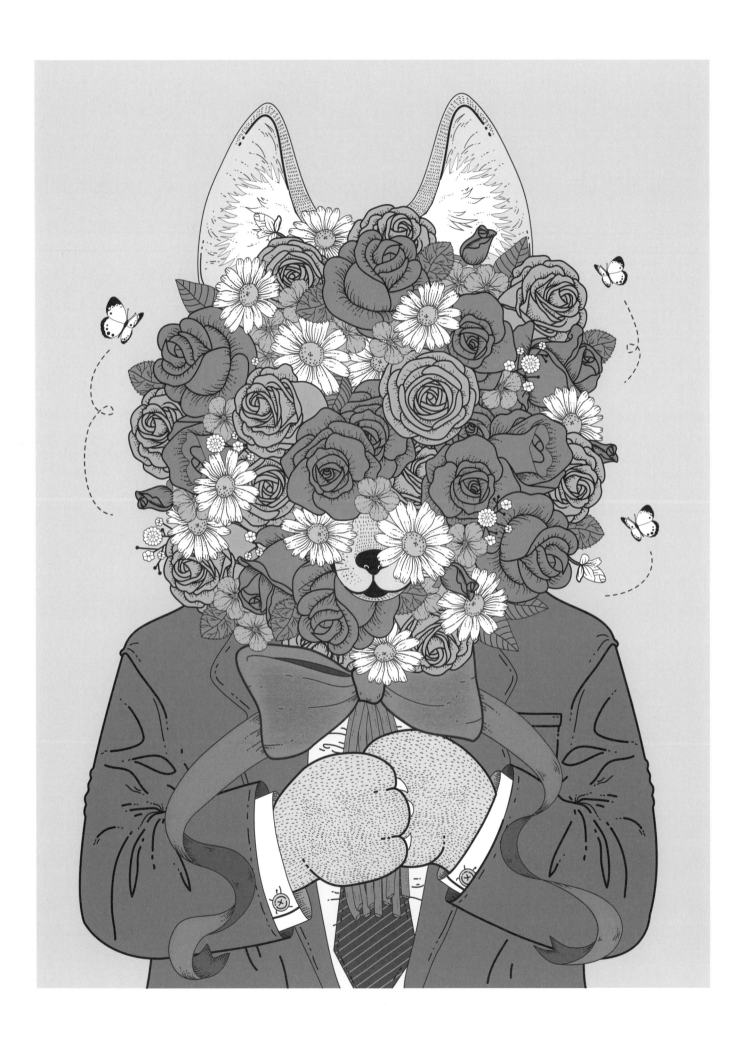

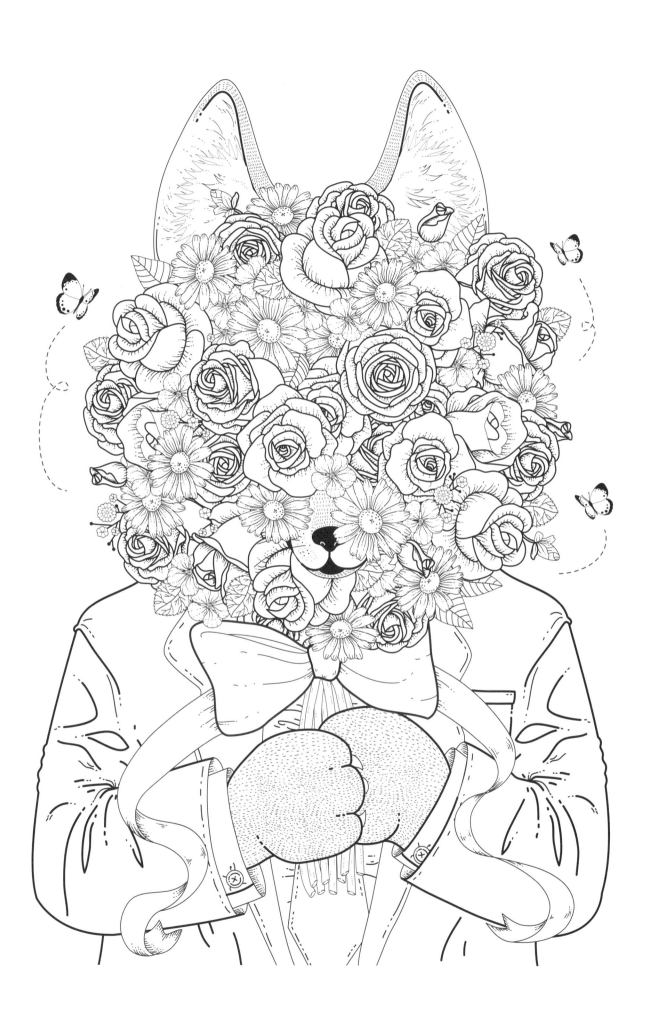

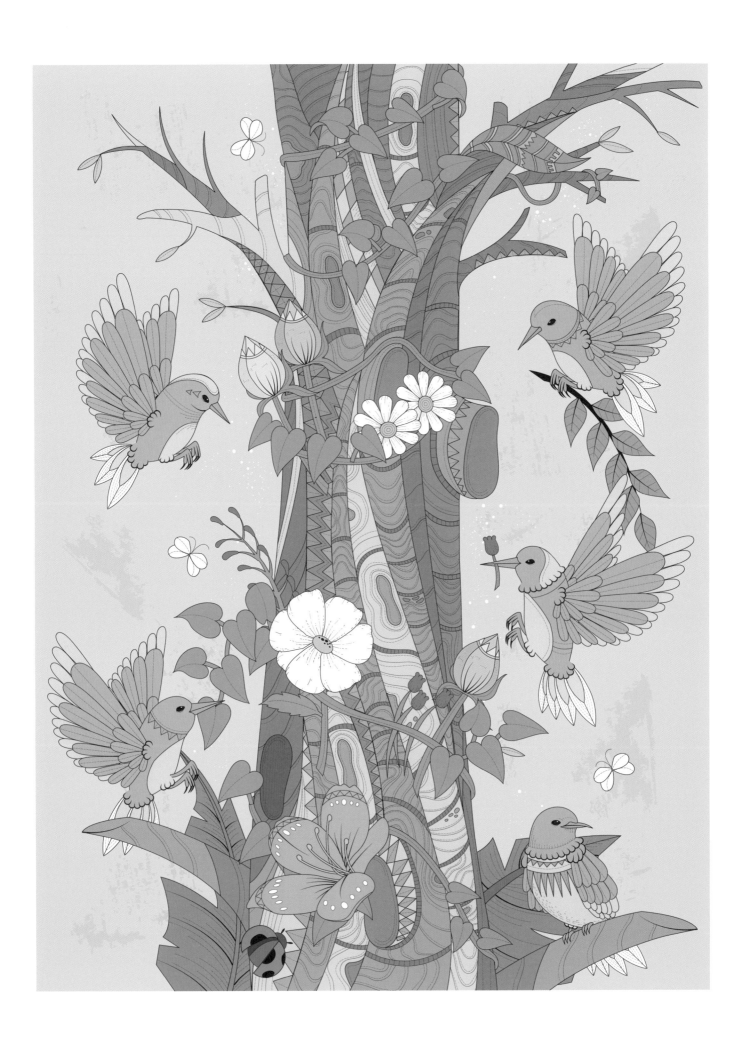

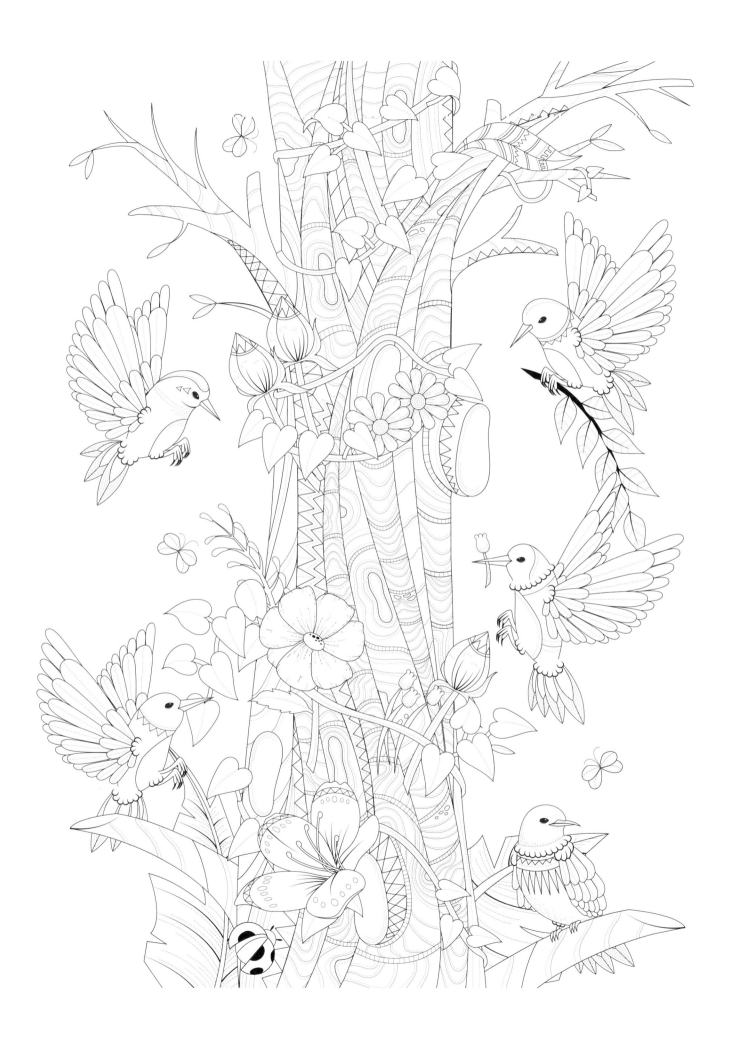

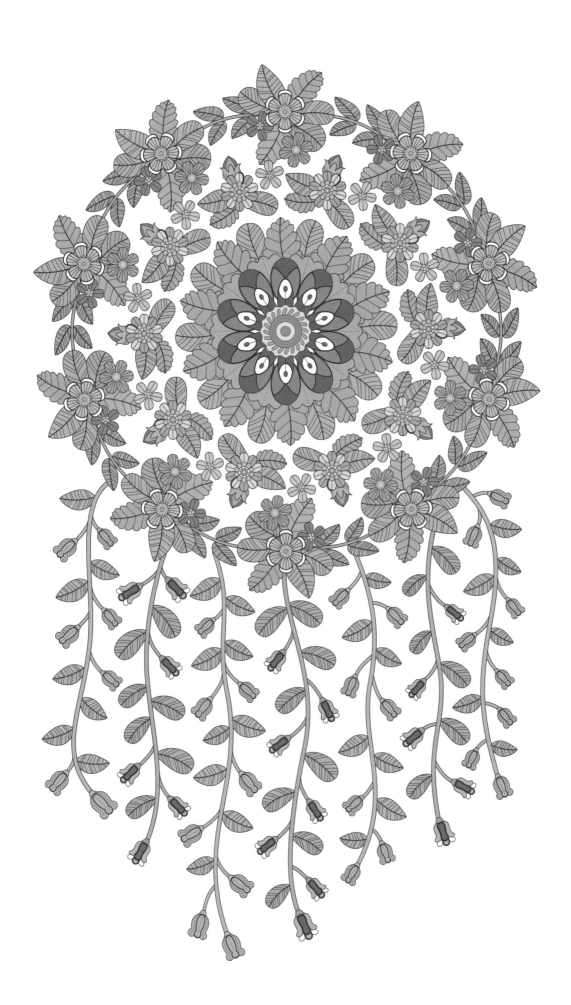

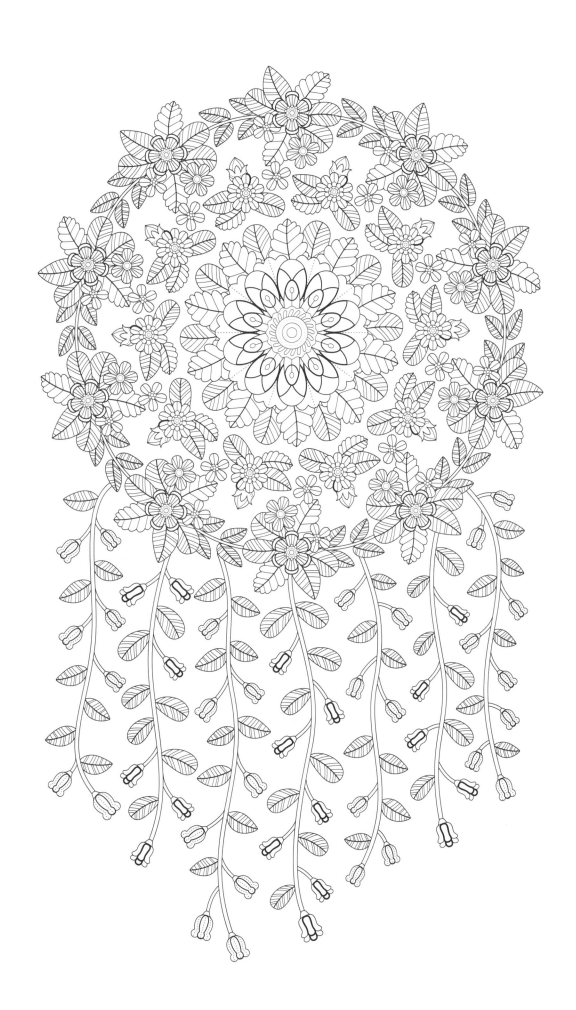

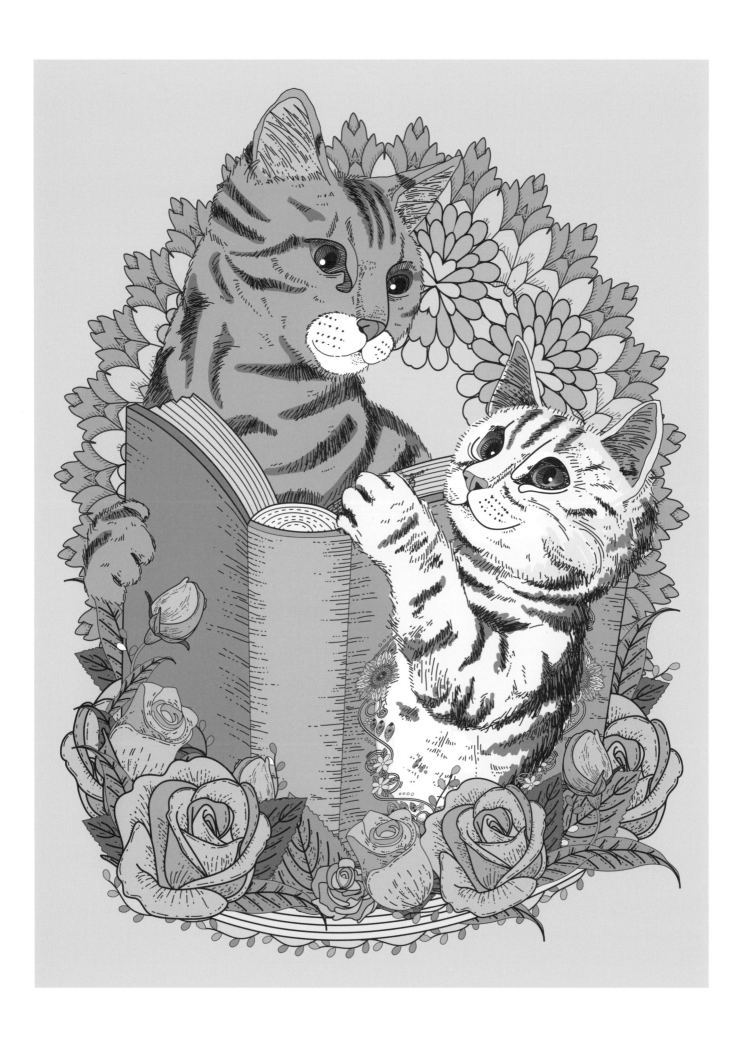

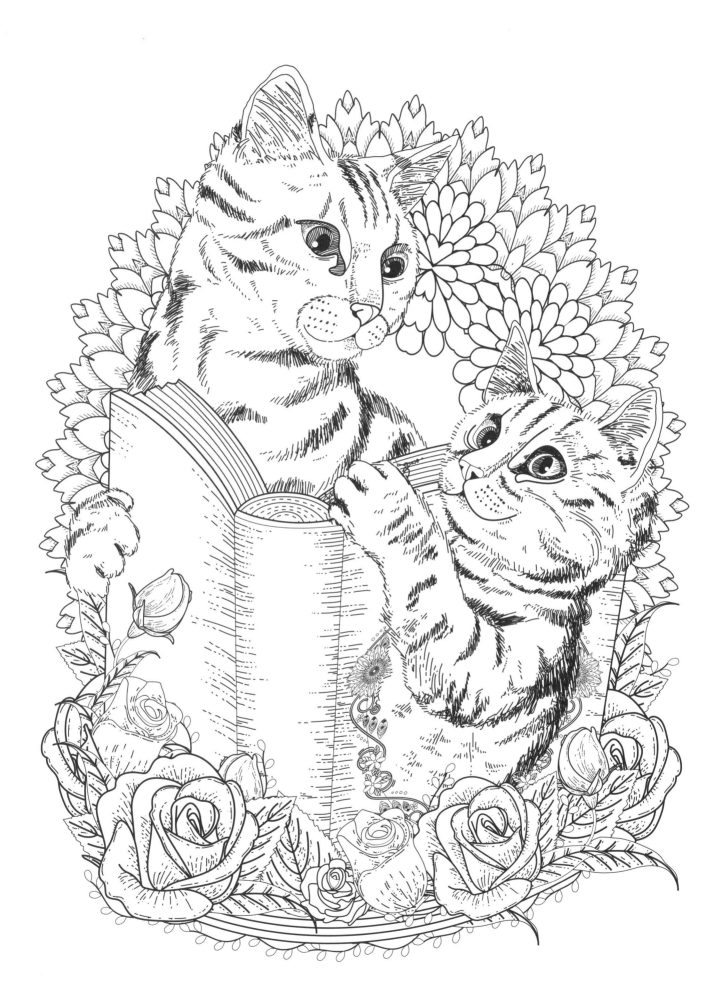

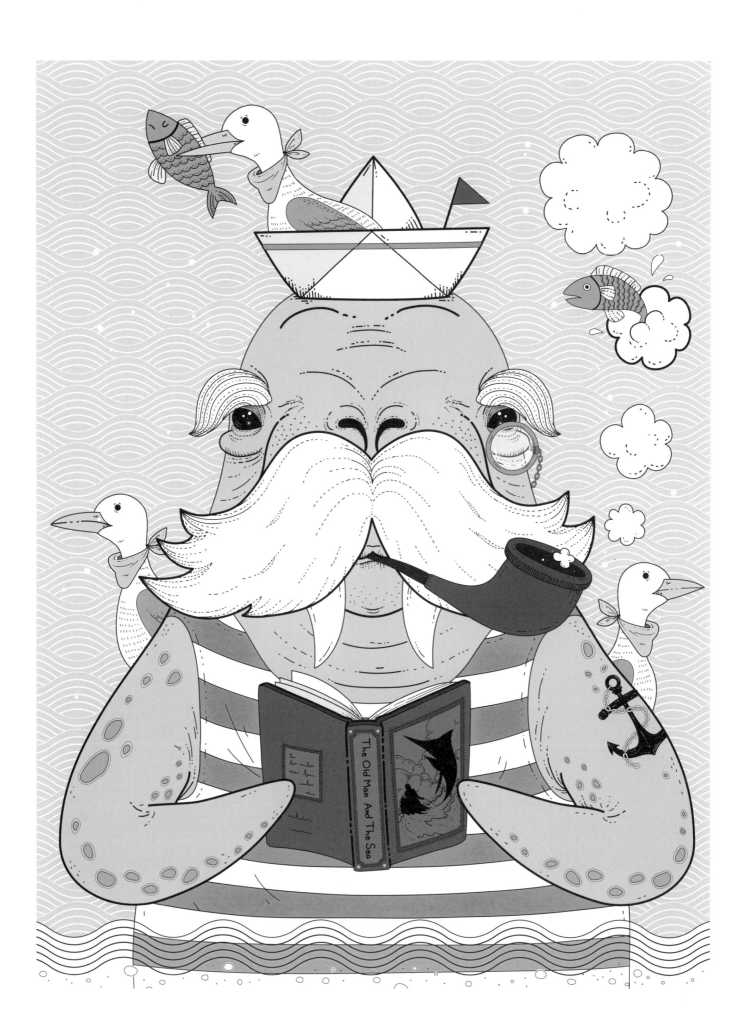

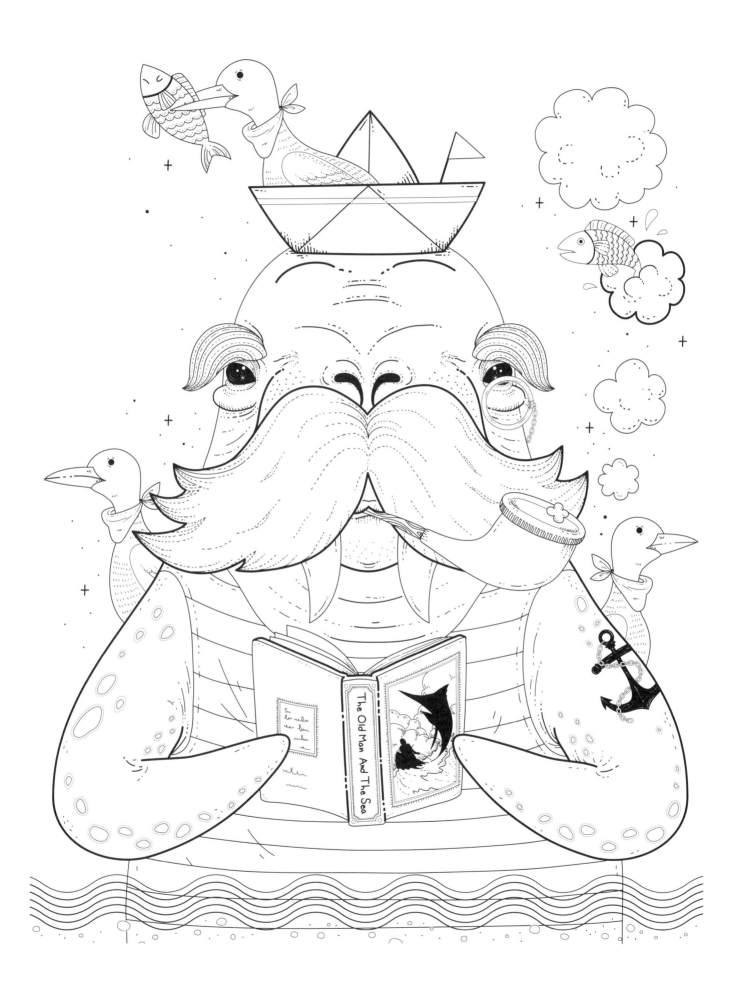

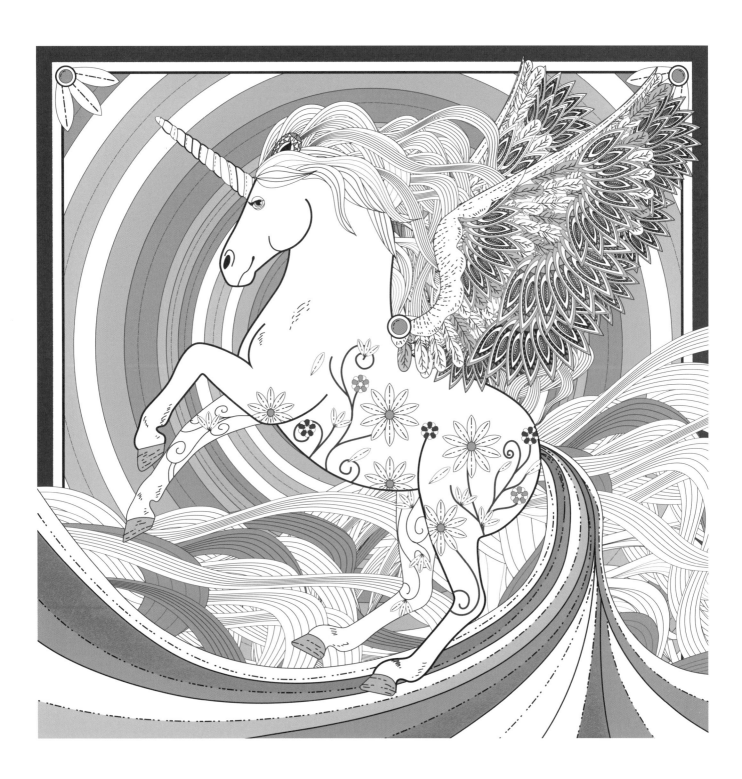

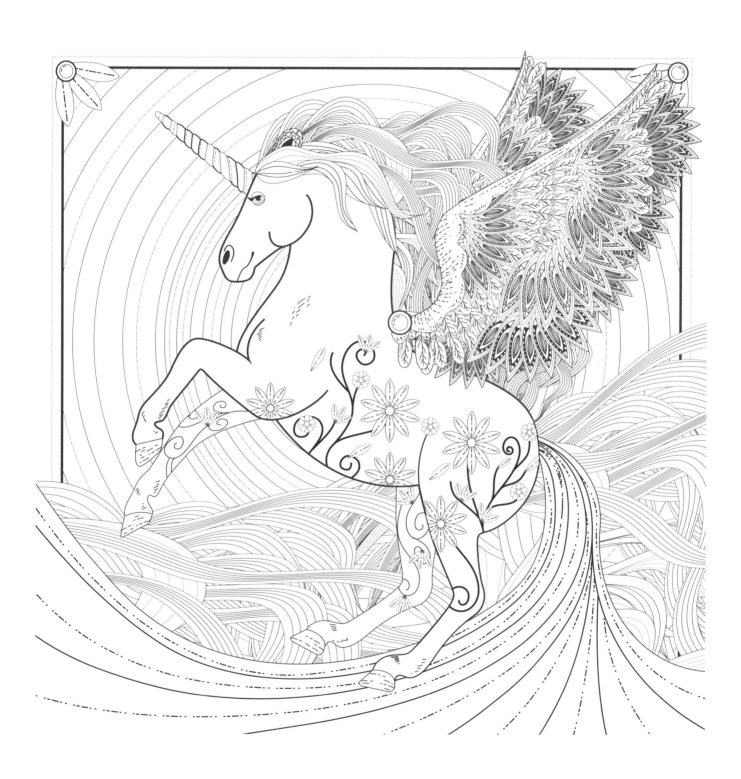

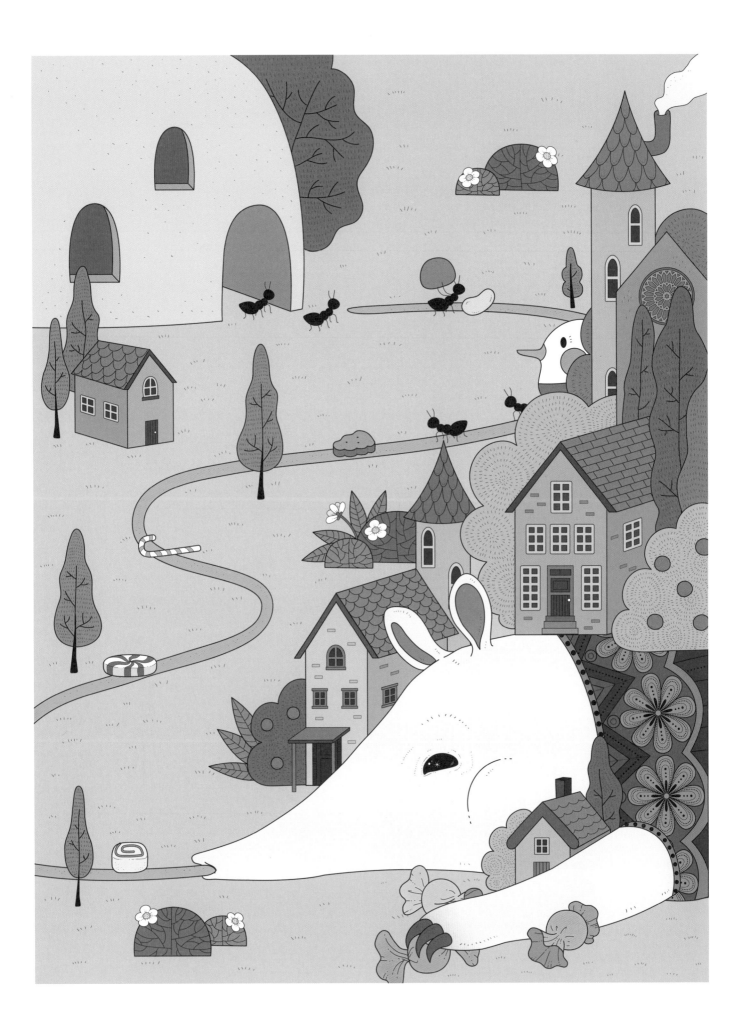

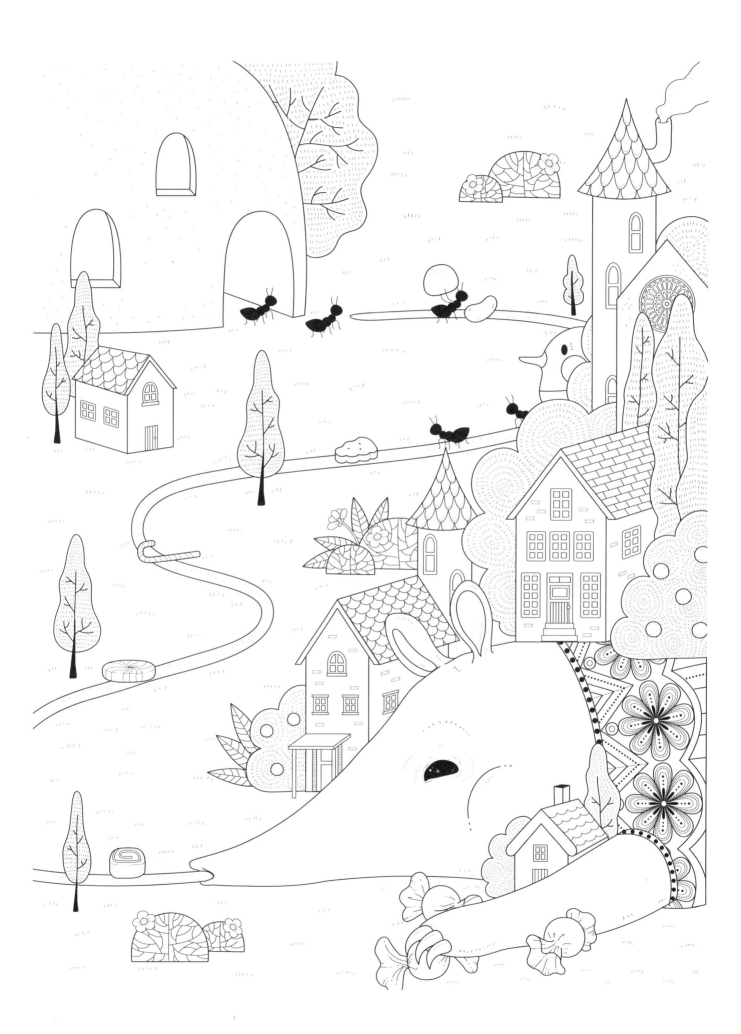

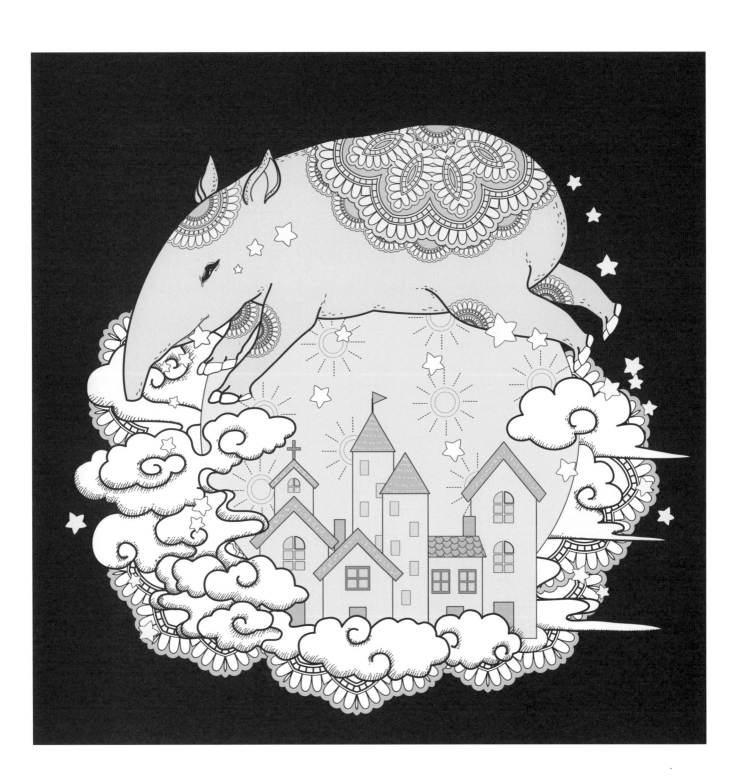

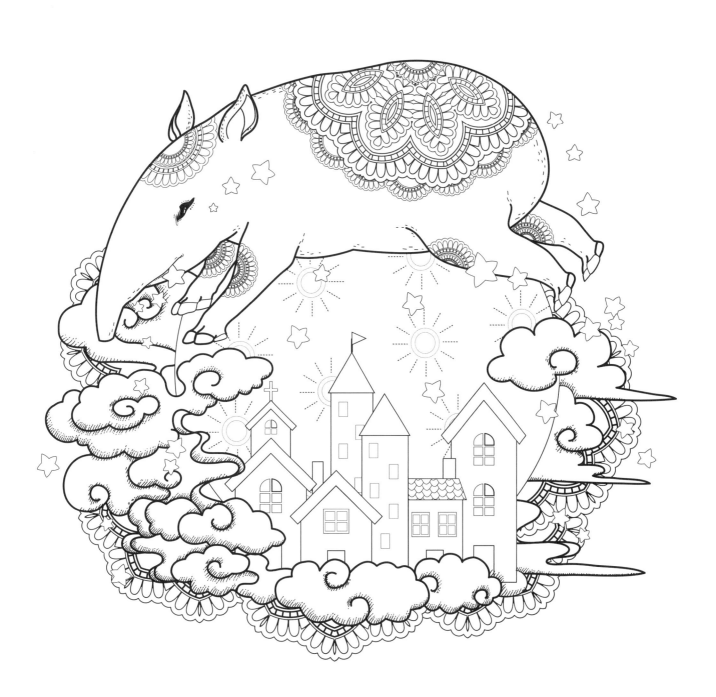

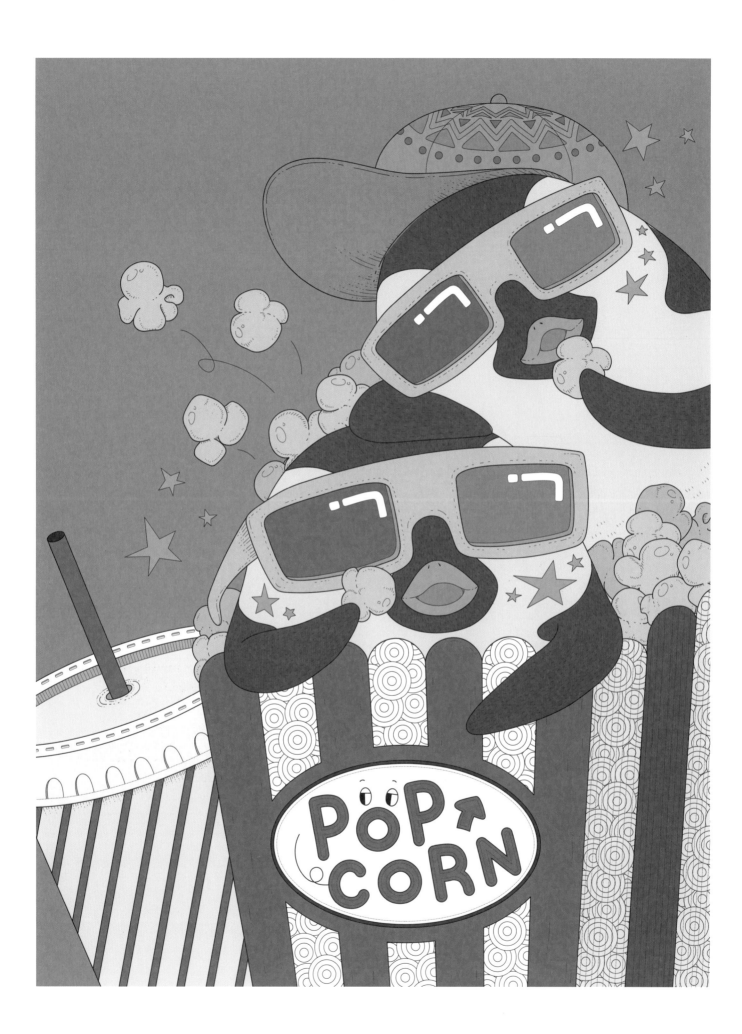

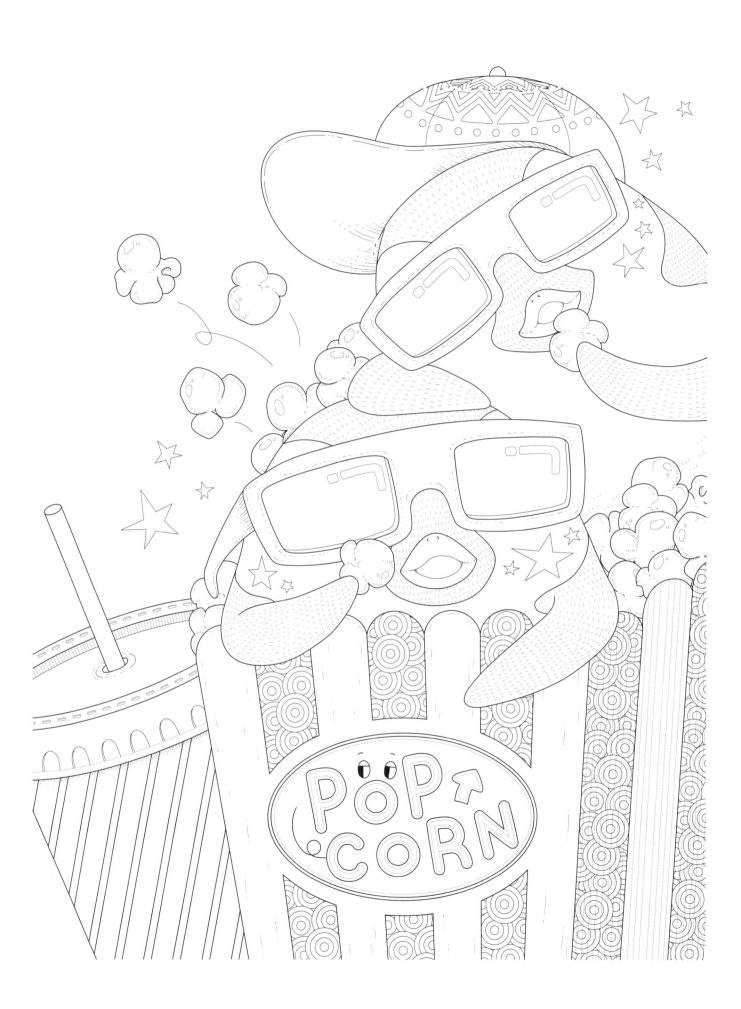

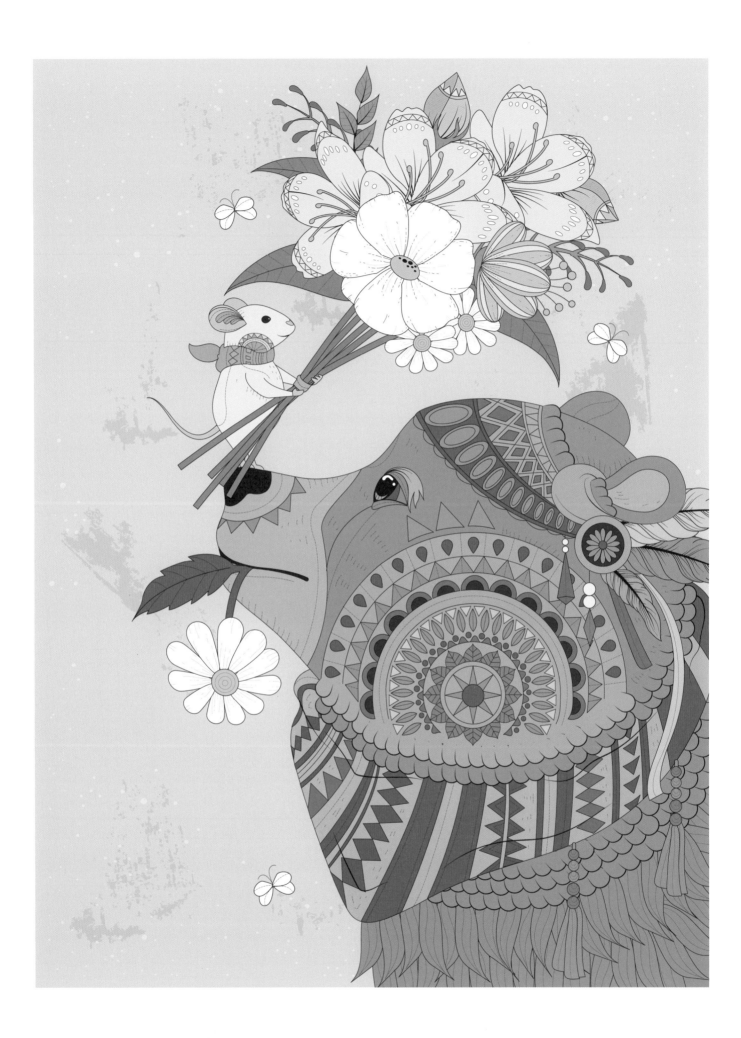

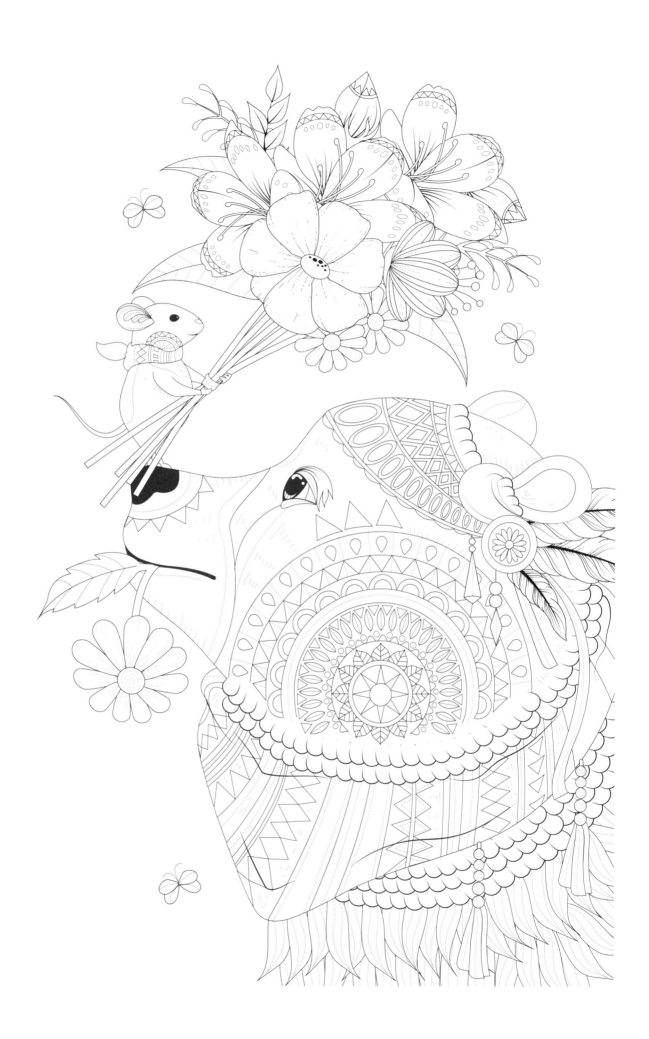

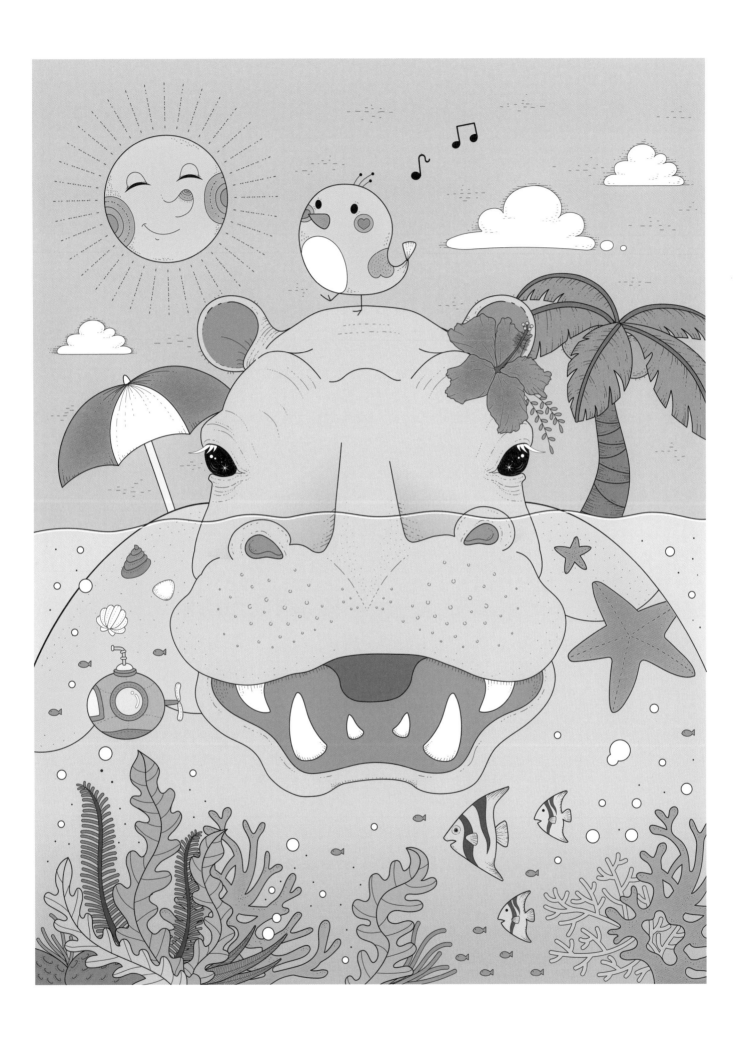

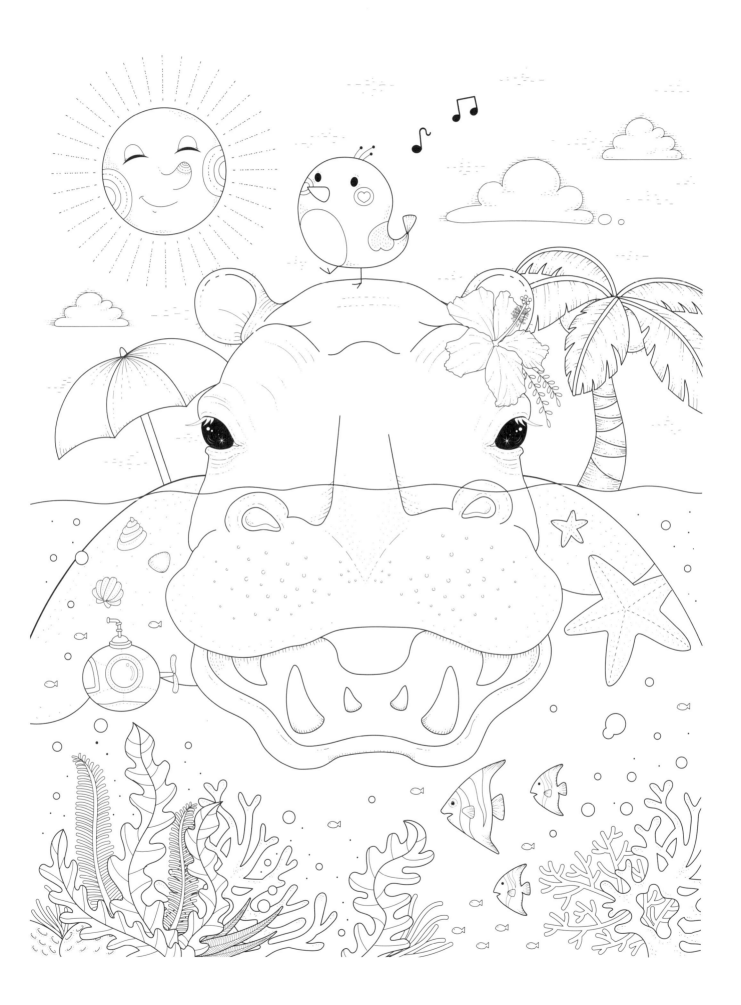

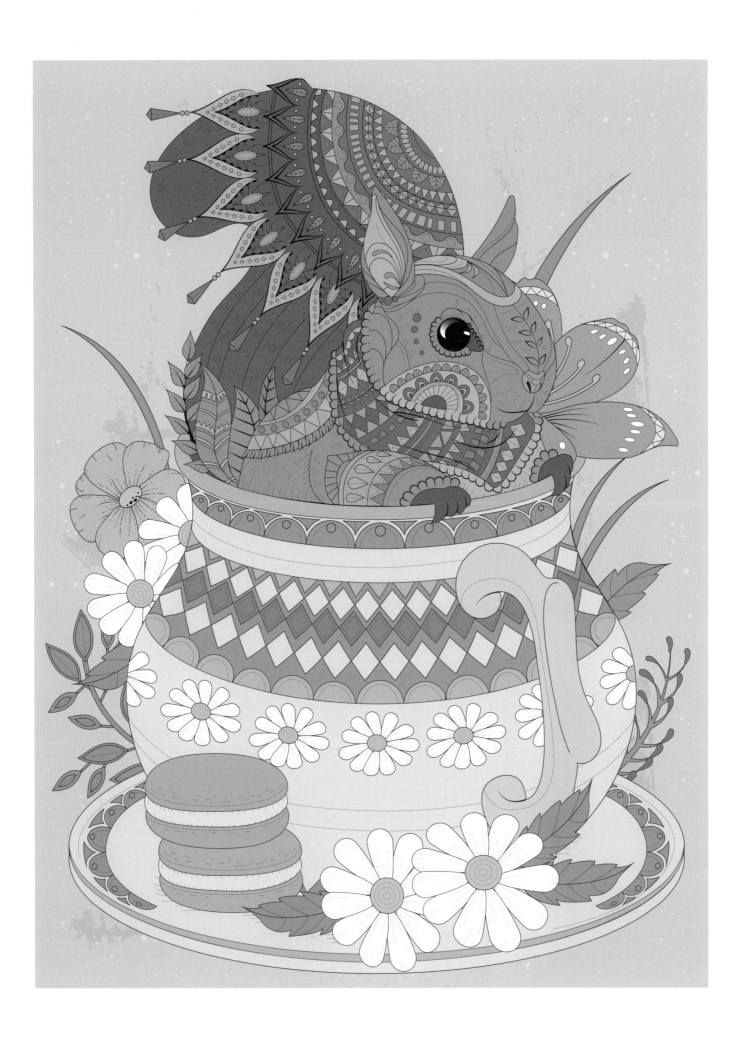

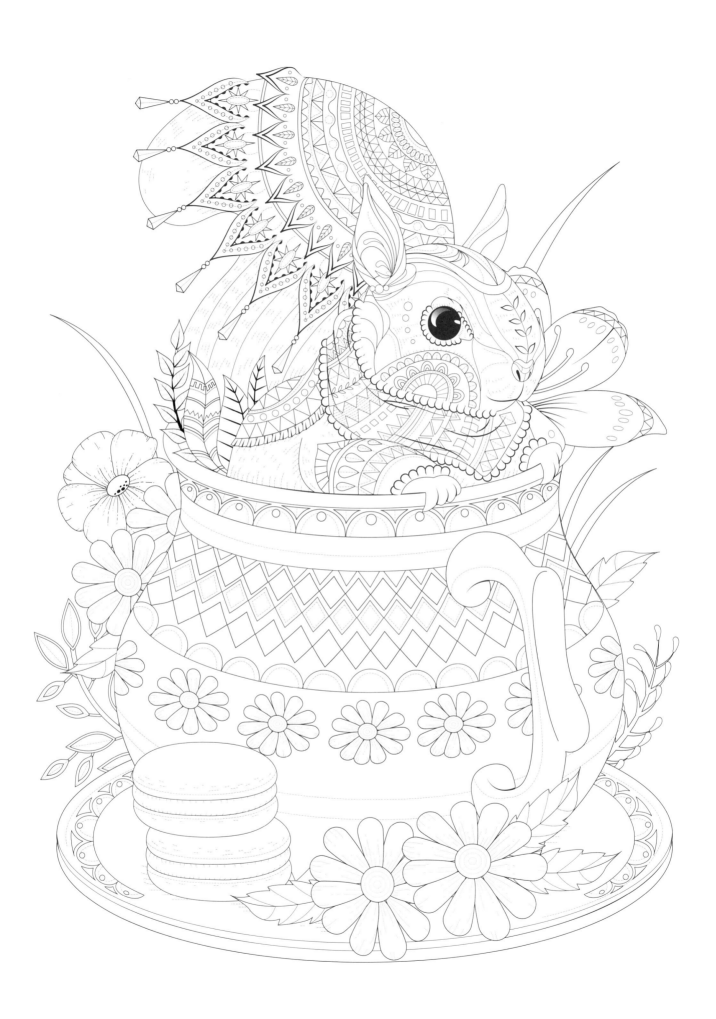

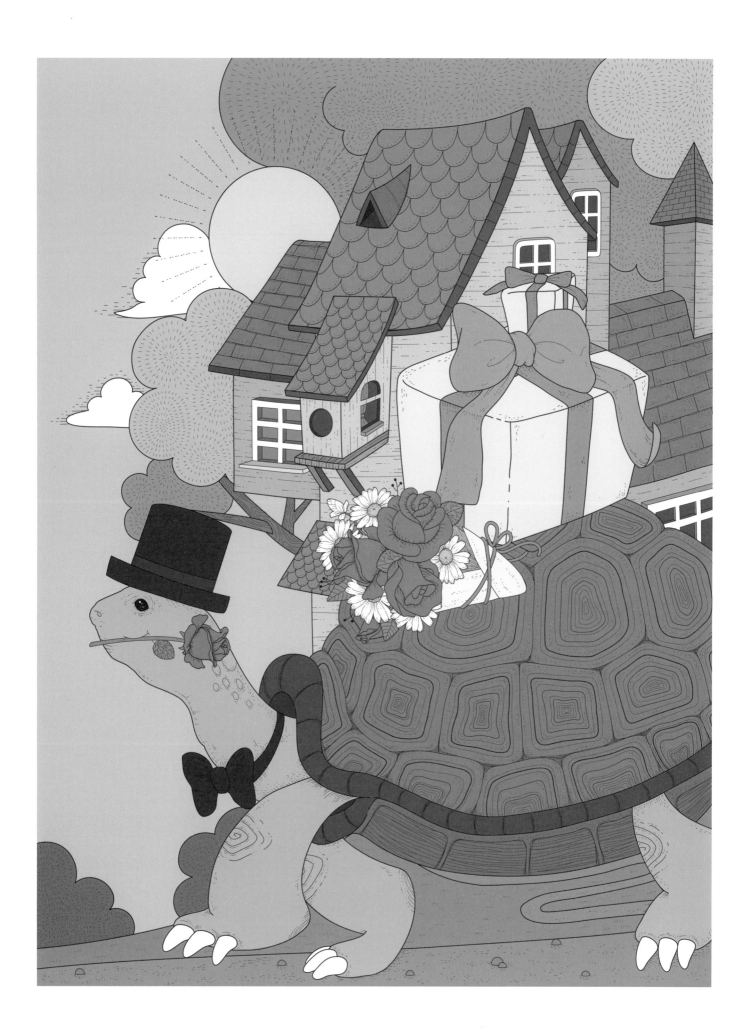

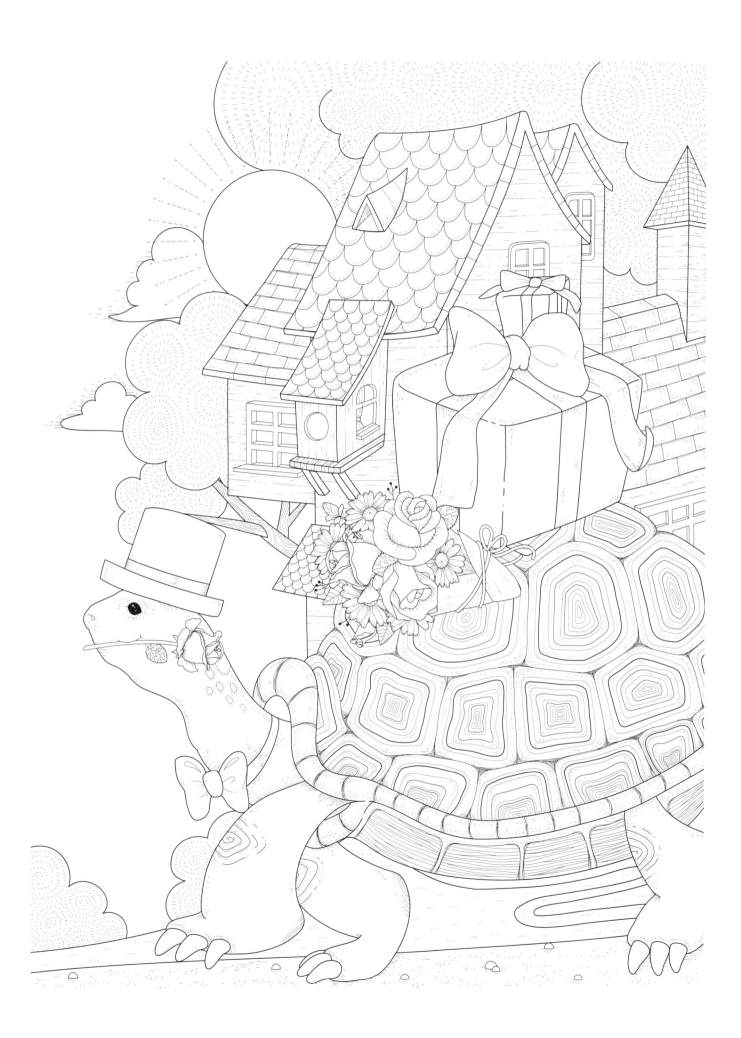

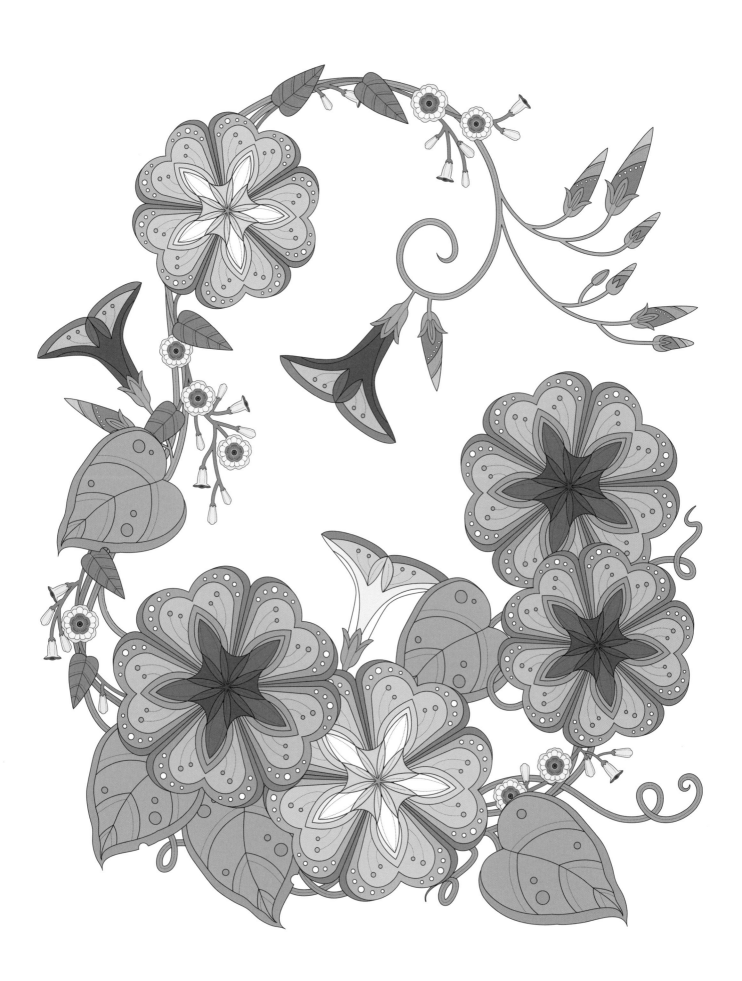

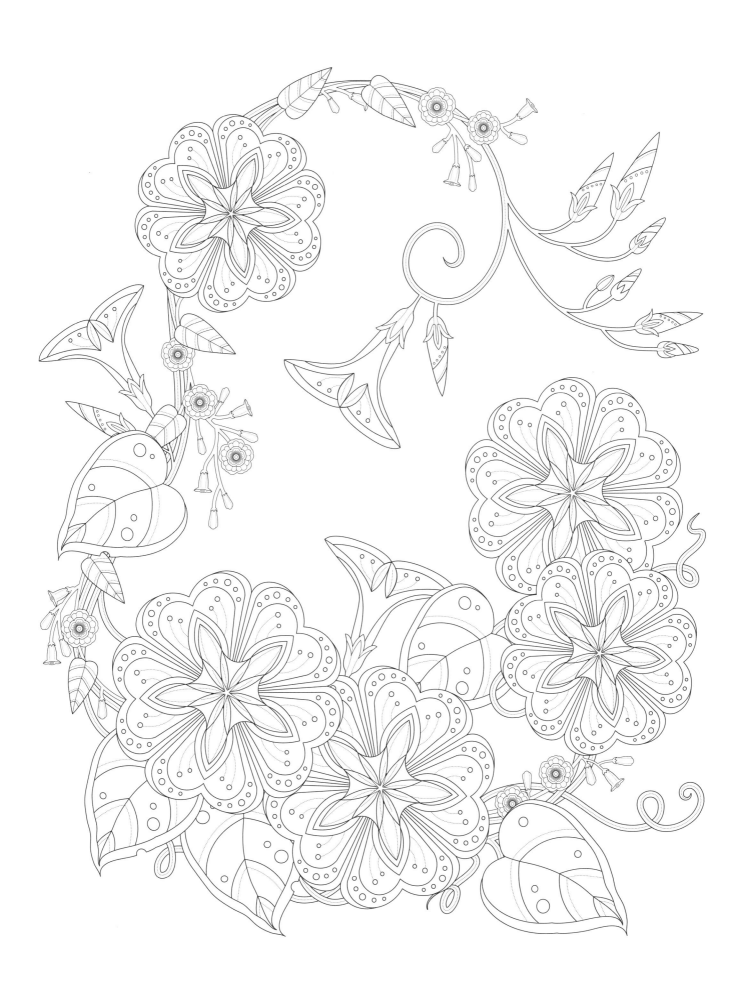

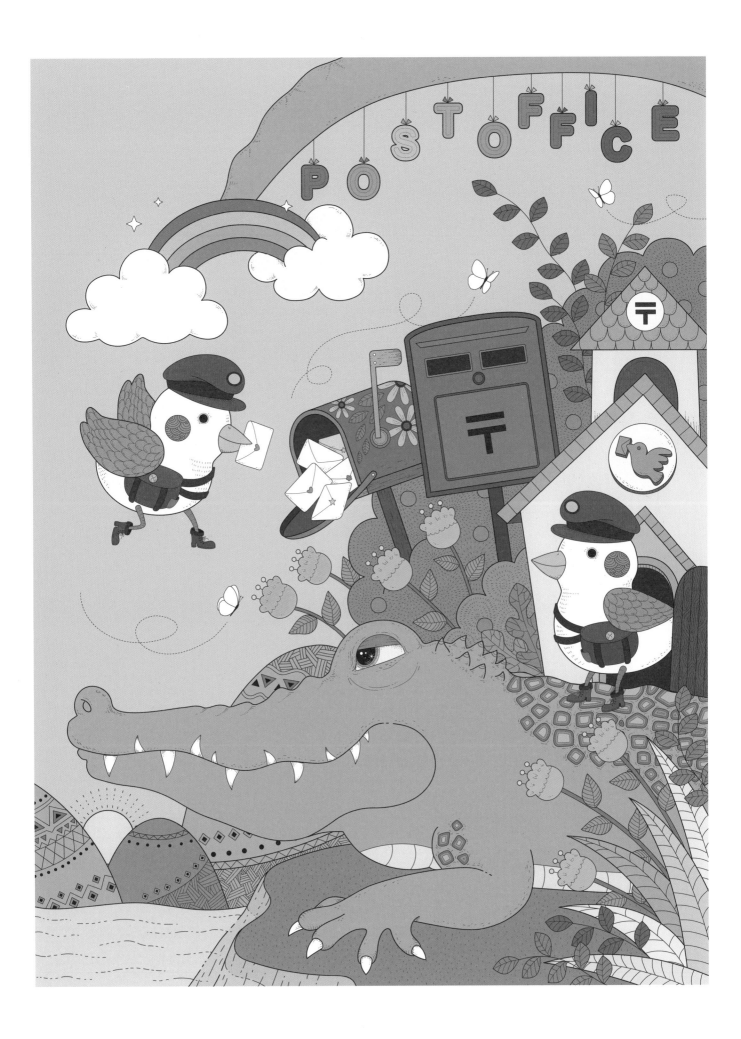

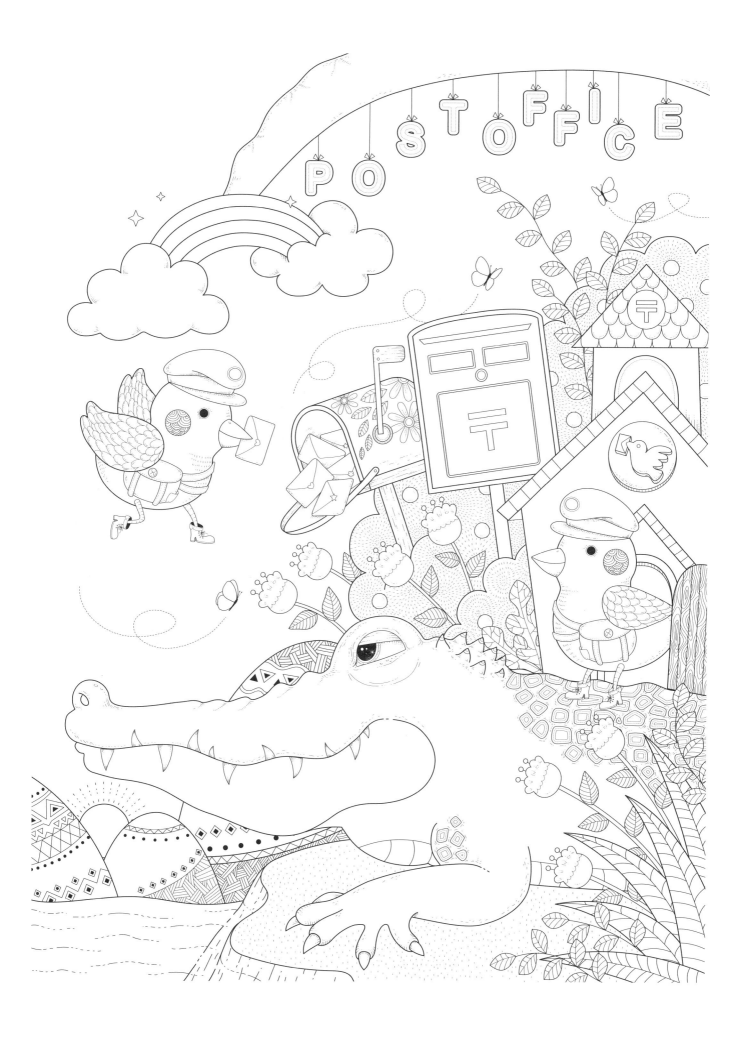

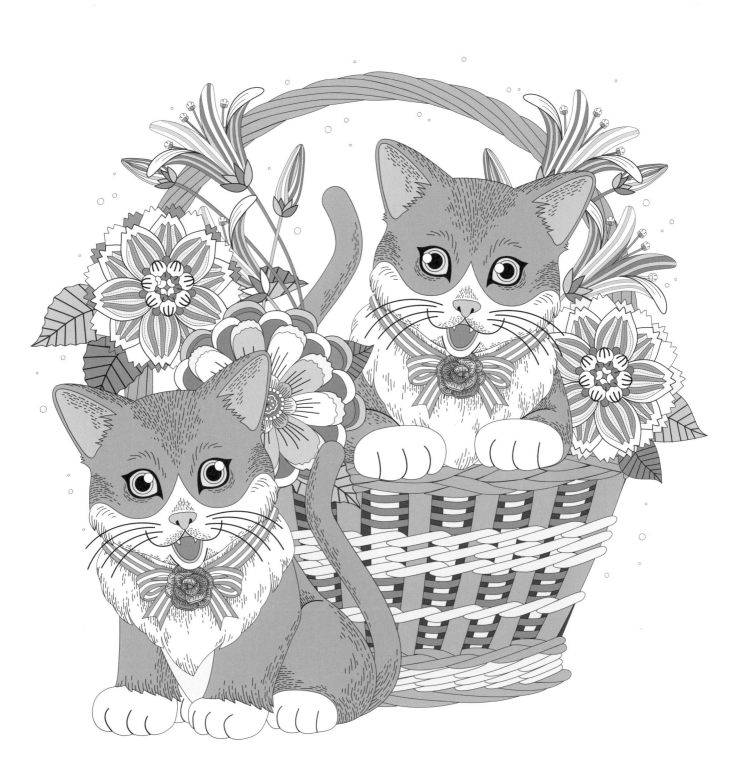

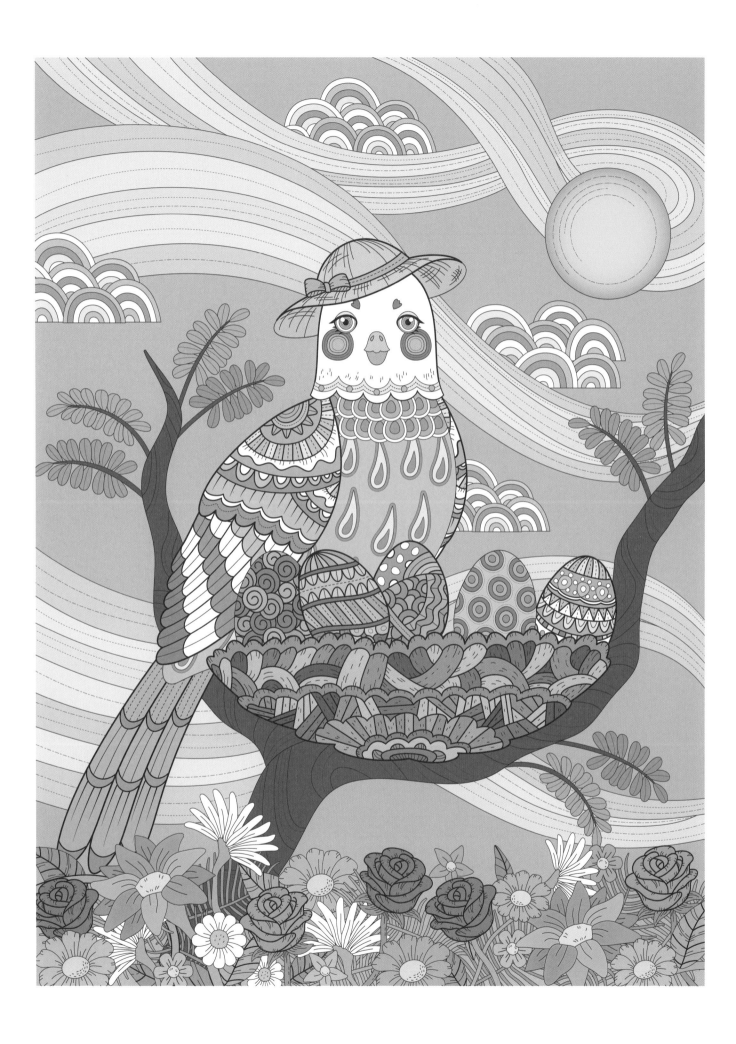

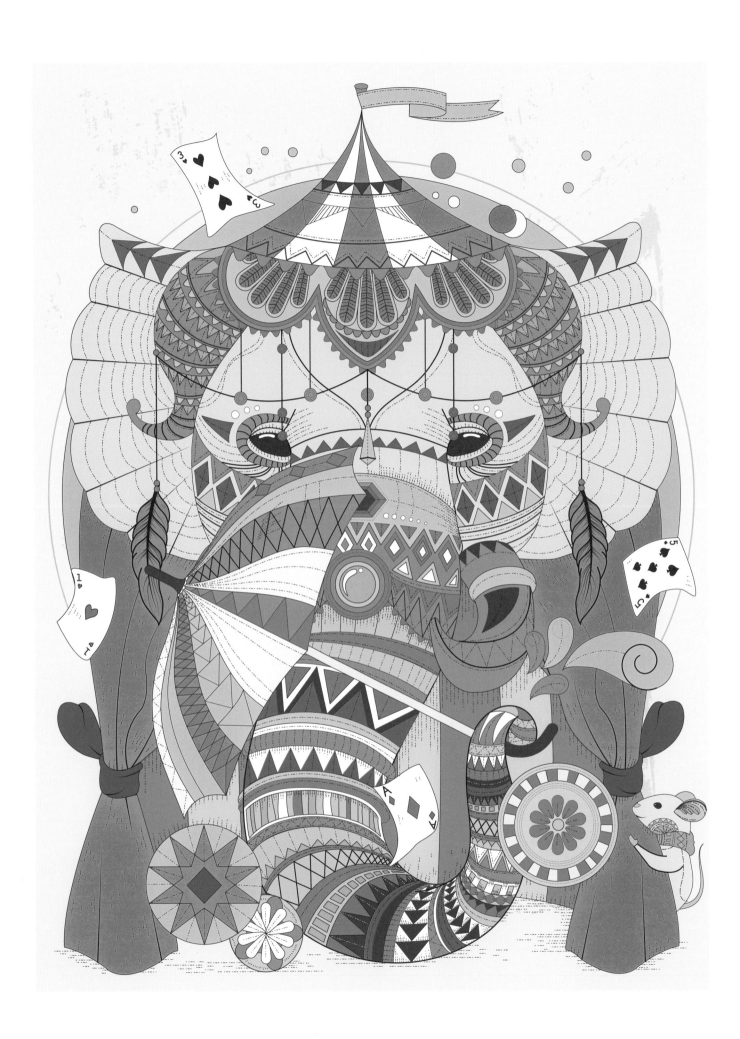

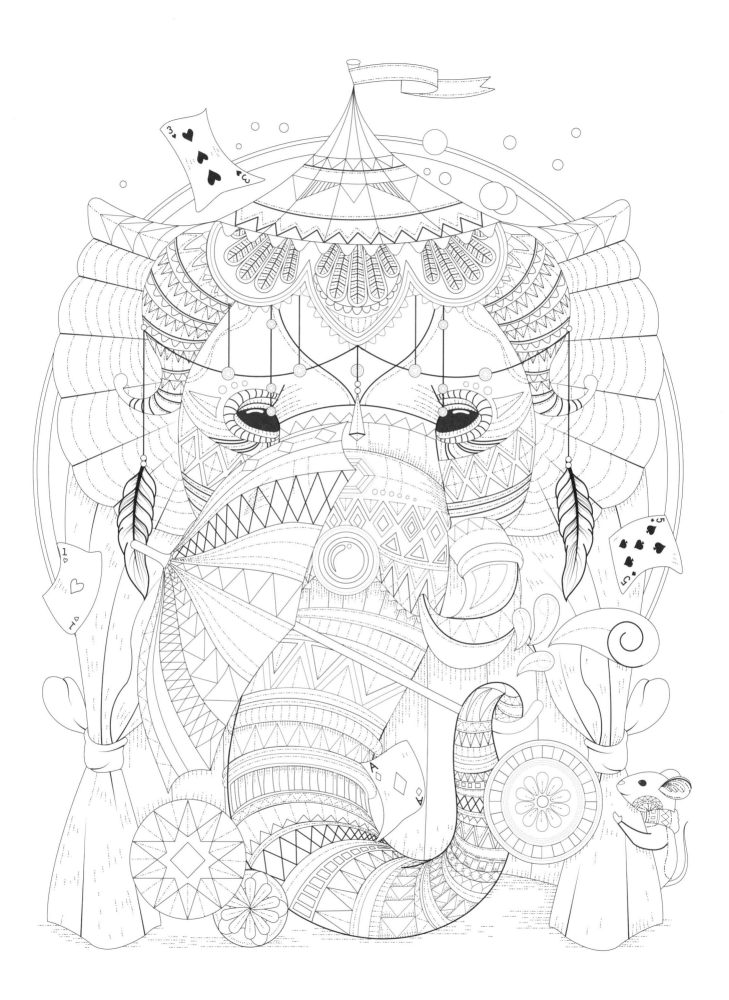

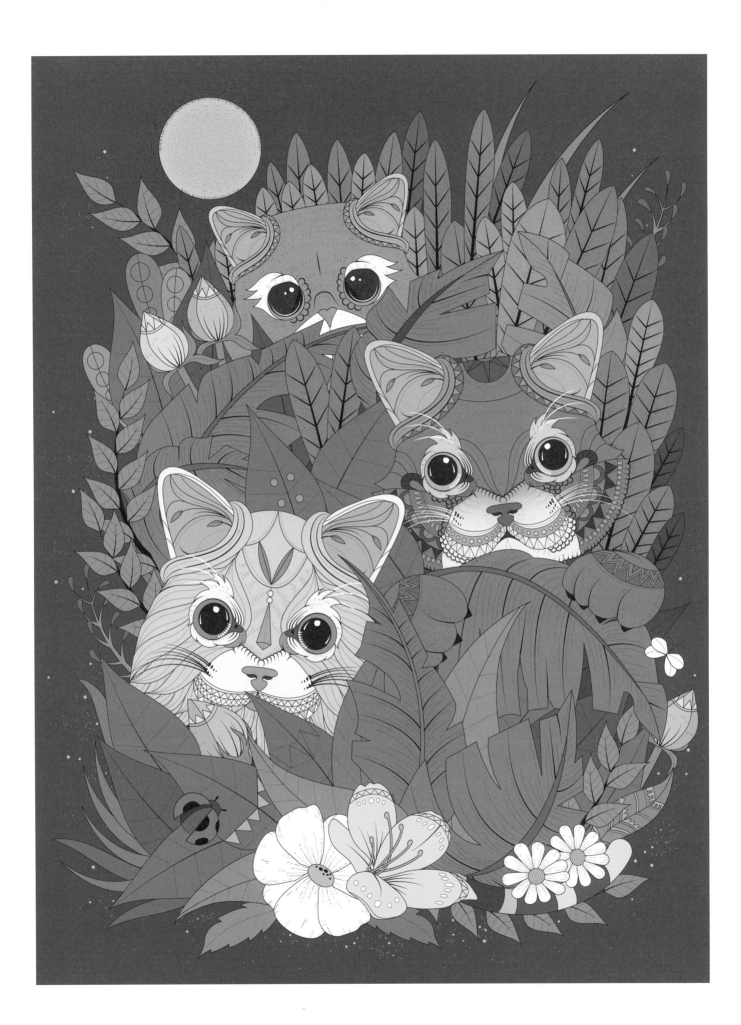

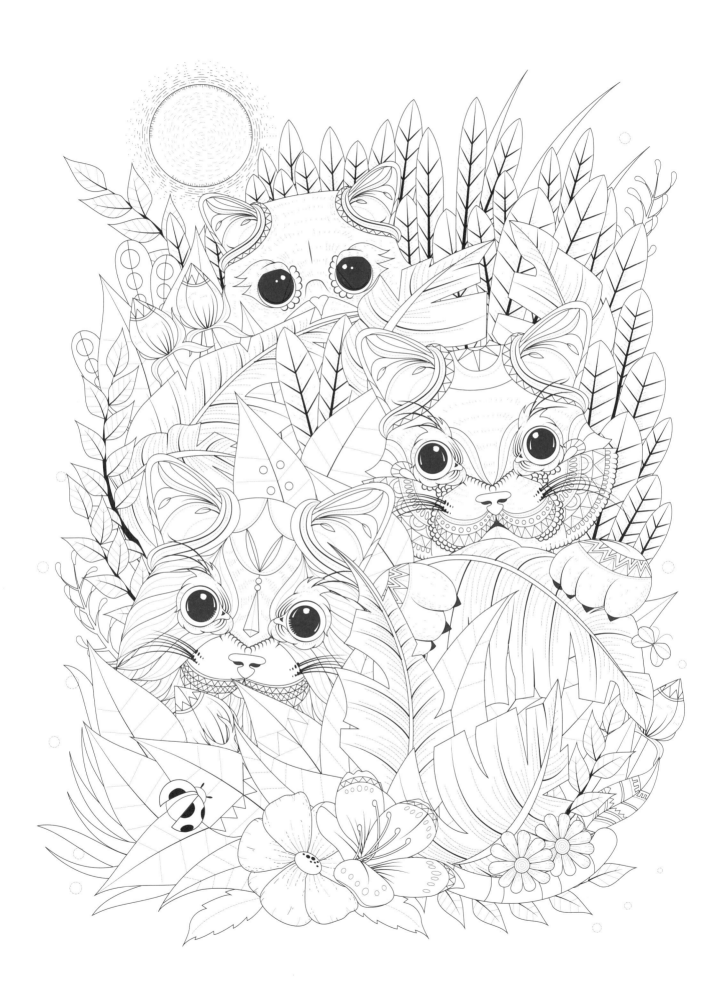

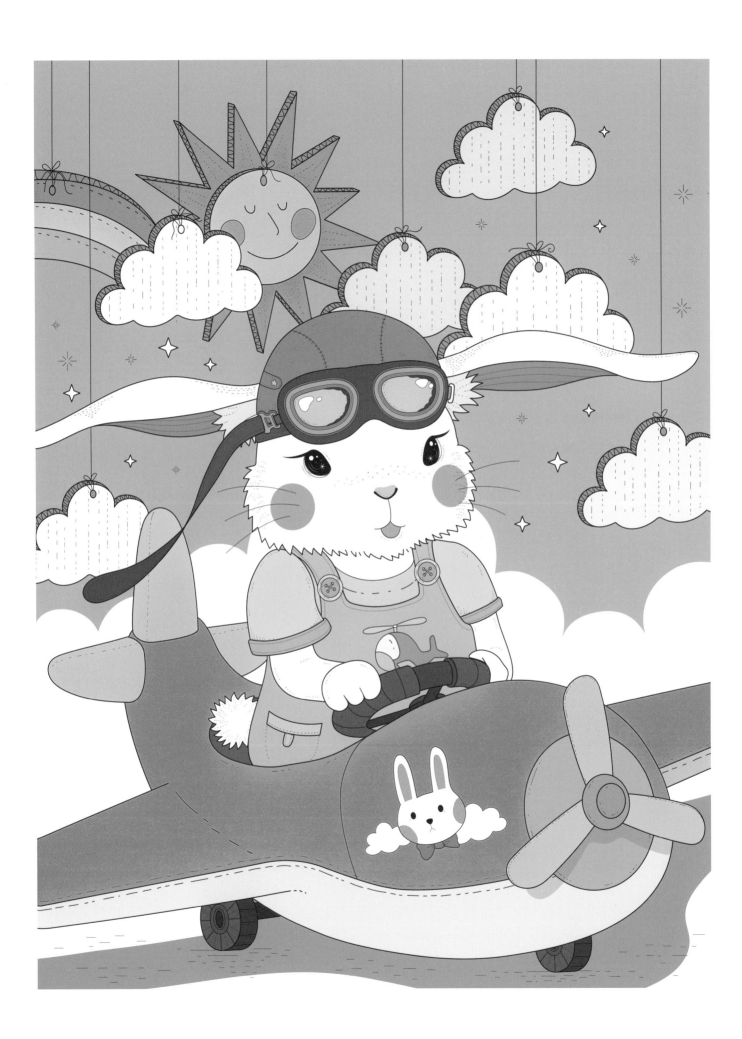

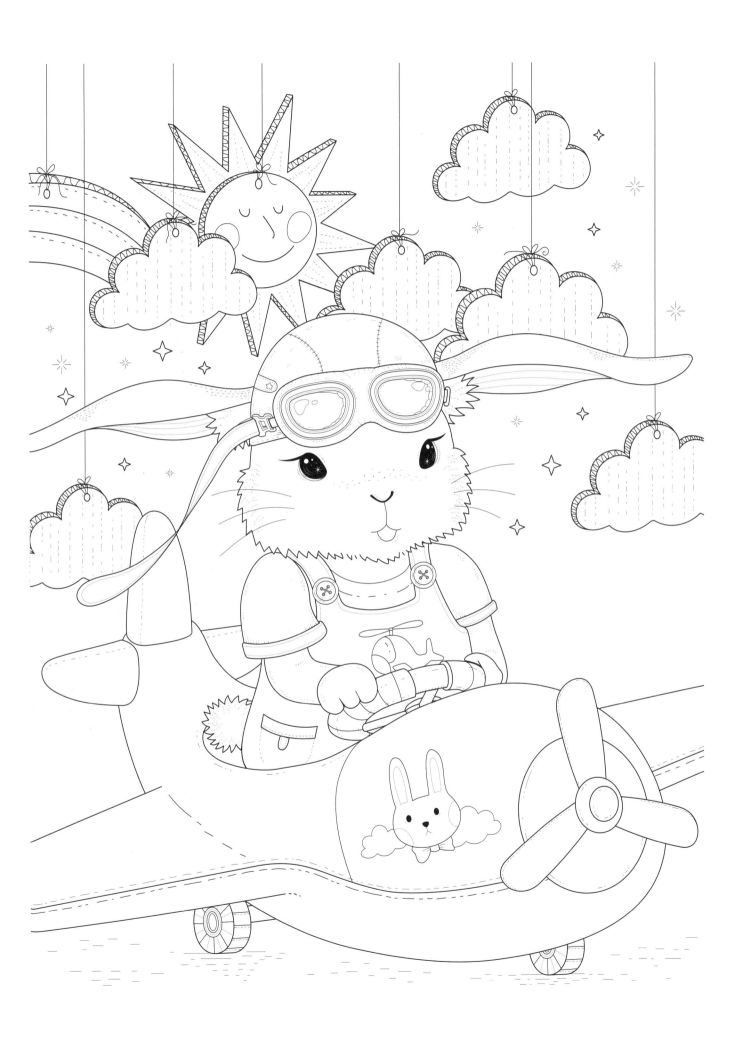

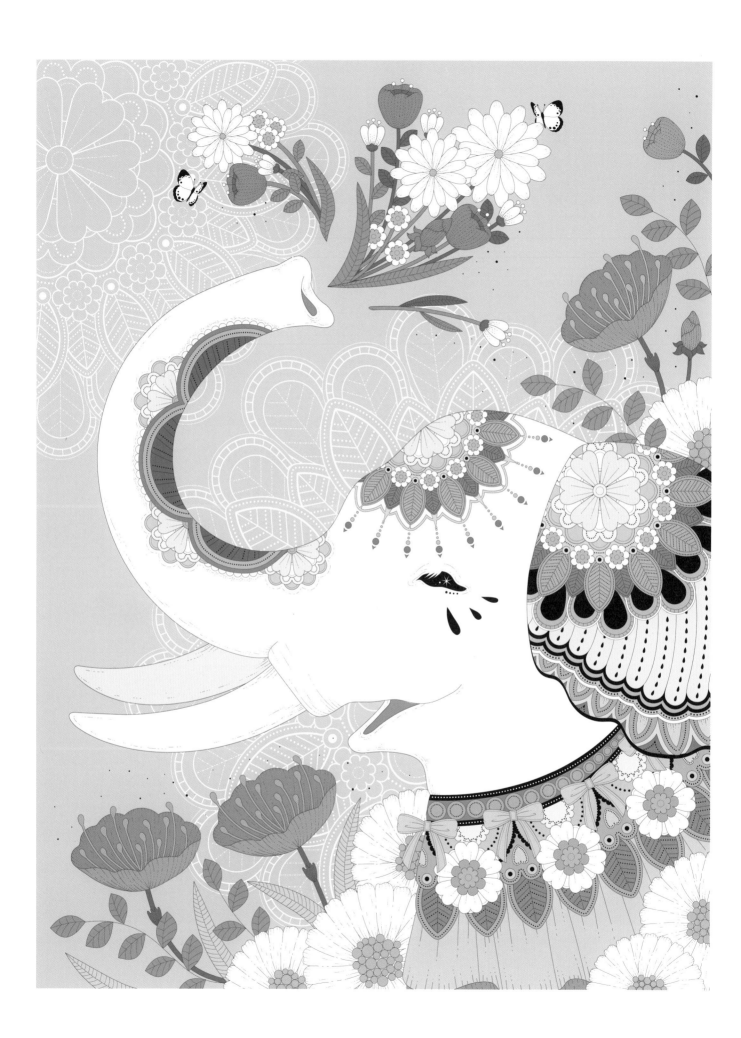

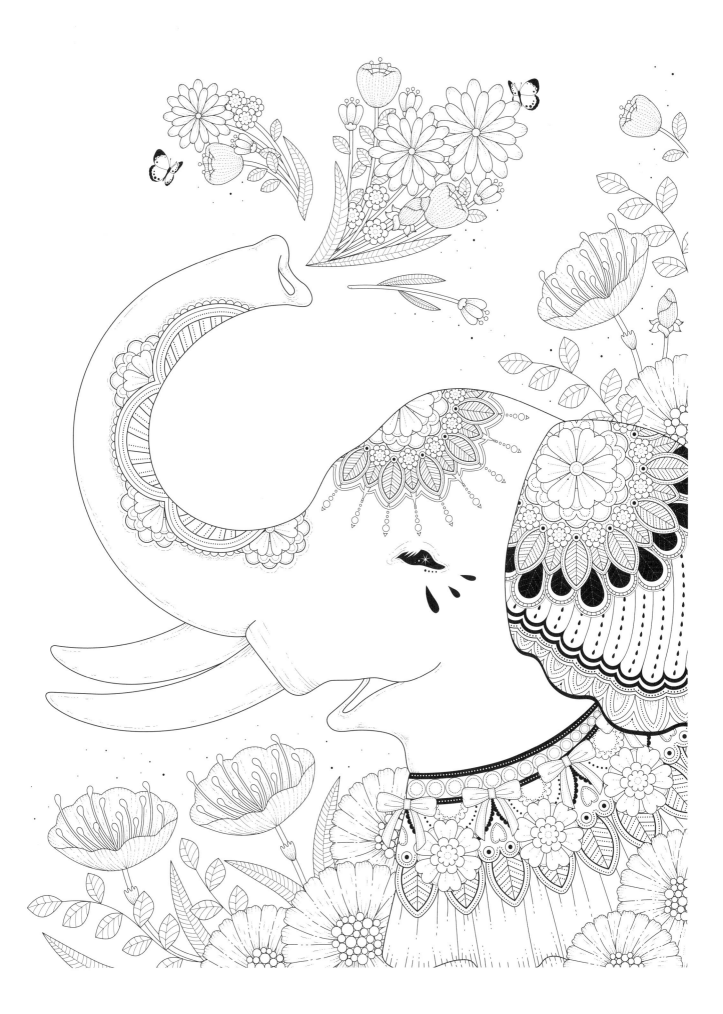

뷰티풀
애니멀 컬러링
My Beautiful
Animal Coloring

© 마리 콘텐츠

초판 1쇄 발행 2020년 3월 31일
지은이 ★ 마리 콘텐츠
펴낸이 ★ 권영주
펴낸곳 ★ 생각의집
디자인 ★ design mari
출판등록번호 ★ 제 396-2012-000215호
주소 ★ 경기도 고양시 일산서구 후곡로 60, 302-901
전화 ★ 070·7524·6122
팩스 ★ 0505·330·6133
이메일 ★ jip2013@naver.com
ISBN ★ 979-11-85653-67-9 (13650)
CIP ★ 2020010365